海报招贴

写给设计师的书

设计手册

（第2版）

齐琦◎编著

清华大学出版社

北京

内容简介

本书是一本全面介绍海报招贴设计的图书，特点是知识易懂、案例易学、动手实践、发散思维。

本书从学习海报招贴设计的基础知识入手，循序渐进地为读者呈现一个个精彩实用的知识、技巧。本书共分为 7 章，内容分别为海报招贴设计的原理、海报招贴设计的基础知识、海报招贴设计的基础色、海报招贴设计的类型、海报招贴设计的风格、海报招贴设计的视觉印象、海报招贴设计的秘籍。同时本书还在多个章节中安排了案例解析、设计技巧、配色方案、设计赏析、设计秘籍等经典模块，既丰富了本书内容，也增强了实用性。

本书内容丰富、案例精彩、版式设计新颖，适合海报招贴设计师、平面设计师、初级读者学习使用，也可以作为大中专院校海报招贴设计专业、平面设计专业以及平面设计培训机构的教材，同时也非常适合喜爱海报招贴设计的读者朋友作为参考用书。

图书在版编目 (CIP) 数据

海报招贴设计手册 / 齐琦编著 . —2 版 . —北京：清华大学出版社，2020.6（2025.1 重印）
（写给设计师的书）
ISBN 978-7-302-55471-4

Ⅰ . ①海… Ⅱ . ①齐… Ⅲ . ①宣传画－设计－手册 Ⅳ . ① J218.1-62

中国版本图书馆 CIP 数据核字 (2020) 第 083945 号

责任编辑：韩宜波
封面设计：杨玉兰
责任校对：王明明
责任印制：丛怀宇

出版发行：清华大学出版社
 网 址：https://www.tup.com.cn, https://www.wqxuetang.com
 地 址：北京清华大学学研大厦 A 座 邮 编：100084
 社 总 机：010-83470000 邮 购：010-62786544
 投稿与读者服务：010-62776969，c-service@tup.tsinghua.edu.cn
 质量反馈：010-62772015，zhiliang@tup.tsinghua.edu.cn
印 装 者：三河市君旺印务有限公司
经 销：全国新华书店
开 本：190mm×260mm 印 张：12.25 字 数：298 千字
版 次：2016 年 7 月第 1 版 2020 年 7 月第 2 版 印 次：2025 年 1 月第 9 次印刷
定 价：69.80 元

产品编号：081488-01

前言
FOREWORD

本书是笔者对从事海报招贴设计工作多年所做的一个总结，以让读者少走弯路寻找设计捷径为目的。书中包含了海报招贴设计必学的基础知识及经典技巧。身处设计行业，你一定要知道，光说不练假把式，因此本书不仅有理论和精彩的案例赏析，还有大量的模块启发你的大脑，提升你的设计能力。

希望读者看完本书以后，不只会说"我看完了，挺好的，作品好看，分析也挺好的"，这不是笔者编写本书的目的。希望读者会说"本书给我更多的是思路的启发，让我的思维更开阔，学会了举一反三，知识通过吸收消化变成了自己的"，这才是笔者编写本书的初衷。

本书共分 7 章，具体安排如下。

第 1 章　海报招贴设计的原理，介绍海报招贴设计的概念，应用领域，点、线、面，4 个原则，6 个法则等知识，是最简单、最基础的原理部分。

第 2 章　海报招贴设计的基础知识，包括图片、文字、色彩三部分。

第 3 章　海报招贴设计的基础色，从红、橙、黄、绿、青、蓝、紫、黑、白、灰10 种颜色，逐一分析讲解每种色彩在海报招贴设计中的应用规律。

第 4 章　海报招贴设计的类型，其中包括商业海报、电影海报和公益海报。

第 5 章　海报招贴设计的风格，其中包括复古、简约、夸张、创意、波普、民族、炫酷、抽象、插画和矢量 10 种不同的风格。

第 6 章　海报招贴设计的视觉印象，其中包括灿烂、神秘、忧郁、凉爽、饱满、冷酷、热情、喧闹、甜美和生机 10 种常见的色彩视觉印象。

第 7 章　海报招贴设计的秘籍，精选 15 个设计秘籍，让读者轻松愉快地学习完最后的部分内容。本章也是对前面章节知识点的巩固和理解，需要读者动脑思考。

本书特色如下。

◎ 轻鉴赏，重实践。鉴赏类书籍只能看，看完自己还是设计不好，本书则不同，增加了多个动手的模块，让读者边看边学边练。

◎ 章节合理，易吸收。第1~3章主要讲解海报招贴设计的基本知识；第4~6章介绍海报招贴设计的类型、风格、视觉印象等；最后一章则以轻松的方式介绍了15个设计秘籍。

◎ 设计师编写，写给设计师看。针对性强，而且了解读者的需求。

◎ 模块超丰富。案例解析、设计技巧、配色方案、设计赏析、设计实战、设计秘籍在本书中都能找到，一次性满足读者的求知欲。

◎ 本书是系列图书中的一本。在本系列图书中读者不仅能系统地学习海报招贴设计，而且还有更多的设计专业供读者选择。

希望通过本书对知识的归纳总结、趣味的模块讲解，能够打开读者的思路，避免一味地照搬书本内容，推动读者自觉多做尝试、多理解，增加动脑、动手的能力。希望通过本书，激发读者的学习兴趣，开启设计的大门，帮助读者迈出第一步，圆读者一个设计师的梦！

本书由齐琦编著，其他参与编写的人员还有王萍、董辅川、孙晓军、杨宗香。

由于编者水平有限，书中难免存在疏漏和不妥之处，敬请广大读者批评和指正。

编　者

目录
CONTENTS

第 **4** 章 ‖‖‖‖‖‖‖‖‖‖‖‖‖‖

海报招贴设计的类型

第 **5** 章 ‖‖‖‖‖‖‖‖‖‖‖‖‖‖

海报招贴设计的风格

第6章

海报招贴设计的视觉印象

第7章

海报招贴设计的秘籍

第 章　海报招贴设计的原理

　　海报是商家向人们传递信息的一个重要途径，一张好的海报可以促进商家的经济发展，同时也可以增加知名度。那么海报最重要的作用是什么呢？当然就是吸引消费者。

　　生活中随处可见海报的影子，那么如何让海报在众多作品之中脱颖而出呢？这时就需要在海报设计的过程中增添设计感强、富有创意的元素，以达到使人眼前一亮的作用，给人留下深刻的印象。要想设计出好的海报，首先要知道海报到底是什么，设计一张海报需要具备什么样的条件。本章就向大家详细介绍一下。

1.1 海报招贴设计的概念

　　海报招贴设计是为达到某种宣传效果或传递某种信息而进行的艺术设计。其构成的三大要素分别是图片、文字和色彩。

　　在海报招贴设计中，色彩、风格和种类起着决定性的作用。其中，色彩为海报整体奠定了感情基调；风格是构成画面统一的隐性元素；种类是海报的大体分类。

特点：

◆　具有远视性强、富含创意、文字简洁明了等特点。

◆　海报大体分为商业性海报和非商业性海报两大类。

◆　海报主题明确，使人一目了然。

1.2 海报招贴设计的应用领域

随着信息时代与广告行业的迅速发展,海报在现如今社会的应用范围甚广,如商业、电影、公益的宣传都离不开海报。

1. 商业海报设计

商业海报设计是商家为了宣传自己的产品或者公司形象所设计的海报。其主要目的是为了吸引人们的眼球,使人们记住该公司的产品或形象。同时,商业海报更新换代的速度也比较快。

2. 电影海报设计

电影海报设计主要是起到宣传电影的作用,使人们可以通过海报看到电影中的精彩画面,从而达到增加票房收益的效果。

3. 公益海报设计

公益海报设计是对人们内心深处的道德、美德进行唤醒,使人们可以变得更有爱、更文明、更环保。因此,公益海报更具创新性。

1.3 海报招贴设计的点、线、面

　　点、线、面是海报设计中的基本元素，点是组成图形的基础，线是由点串联形成的，而面又是由无数条线所构成的。

　　点是相对较小的元素，具有双面性。正确应用点元素可以顺利构成画面的视觉中心；反之，则会使画面看起来杂乱无章。线分为直线和曲线，直线给人一种规则、正直的感觉；曲线给人以飘逸、柔美的感觉。面是一种相对而言更具视觉冲击力的元素，所占面积较大，对画面的影响也随之较大。

◎1.3.1 点

　　在几何学中，点是没有大小与形状的，但是在海报设计中，点不仅有形状和大小，而且还有色彩。点可以在海报中形成视觉重心，增强海报的视觉冲击力。

◎1.3.2 线

线是由点的运行所形成的轨迹，又是面的边界。线具有很强的表现性，可以勾勒出很多简单的或者复杂的图形和图案，在造型中起着十分重要的作用。

◎1.3.3 面

面是由线运动构成的，有大小与形状，却没有厚度，但是可以通过明暗不同的面来制造出立体的效果，面与面之间也有着很多的构成关系。例如：分离，指两个面分开，各自在空间中呈现自己的状态；覆叠，指一个面叠压在另一个面上，可以营造出层次感。

1.4 海报招贴设计的 4 个原则

海报的设计需要遵循 4 个原则：目的性原则、艺术性原则、内涵性原则、个性化原则。

◎1.4.1　目的性原则

不管是商业海报还是公益海报，首先都要有目的性，即想要传达一个什么样的信息，受众又是什么年龄段的，然后针对想要达到的目的来设计海报。这样设计出来的海报更能达到预期的效果。

◎ 1.4.2　艺术性原则

艺术性主要是通过色彩、线条以及图形来表现的，也就是指海报的美感。一张海报要是没有了艺术性，那么它也不会成为一张精致的海报，所以在设计海报时，如何使用点、线、面这些元素则变得尤为重要。

◉1.4.3　内涵性原则

内涵性是指海报的内容所蕴含的深意。有的海报画面很直观，浅显易懂；而有的海报则蕴含着丰富的深意，也就是内涵。海报的内涵性会起到加深人们对海报印象的作用，这也就是海报所要达到的目的。

◉1.4.4　个性化原则

就像每个人的个性都是不一样的，海报的个性化取决于海报所要表达的内容的特点。打造出别具一格的海报，体现出与众不同的效果，极大地满足了人们猎奇的心理。个性化的海报会像个性化的人一样脱颖而出，备受瞩目。

1.5 海报招贴设计的 6 个法则

海报是现如今一种比较大众的宣传方式，如何使自己设计的海报在众多的海报中脱颖而出，吸引人们的眼球？根据这一难题提炼出了海报招贴设计的 6 个法则，分别为比例、平衡、反复、渐变、强调、和谐。下面就对此进行一一介绍。

◎1.5.1 比例

海报中的色彩、图形和文字都有着和谐的比例。和谐的比例可以使画面看起来更加舒服。黄金比例则是最具美感的比例，所以在大多数的海报中都会运用黄金比例。

◎1.5.2 平衡

平衡无处不在,所谓平衡指的是一种相对稳定的状态。当我们观看一张海报的时候,会不由自主地去寻找一个相对稳定的点。所以在进行海报构图时, 也要找到一个点, 使画面看起来平衡。

◎1.5.3 反复

反复就是将同一个图形进行反复的排列与应用,当人们注意到某种设计元素被反复使用时,就起到了加强的作用。人们的视线就会跟着它们走,从而达到吸引人们眼球的作用。

◎1.5.4 渐变

渐变是一种循序渐进的变化，分为骨骼渐变、基本形渐变与色彩渐变三种类型。渐变的最大特点就是使画面更有节奏，从而形成具有律动感的视觉效果。

 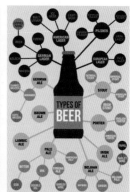

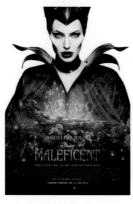

◎1.5.5　强调

不同的海报所强调的手法也会不同，但目的都是为了让人们在第一时间注意到海报的中心。颜色的强调可以使海报变得多姿多彩，还能增强海报的视觉冲击力；而元素的强调则更能突出主题。

◎1.5.6　和谐

海报招贴设计必须讲究和谐感，否则就会出现多种风格混乱的现象。和谐的搭配就是不管是颜色、内容，还是版式都要有一种和谐美，让人们看着感到舒服的同时还能享受到美感。

第2章 海报招贴设计的基础知识

海报招贴设计的基础知识包括海报招贴设计中的图片、海报招贴设计中的文字、海报招贴设计中的色彩3大部分。

特点：

◆ 在海报中主色占据画面的绝大部分，辅助色则是与主色搭配的颜色，点缀色则起到画龙点睛的作用。

◆ 色彩的对比包括色相对比、明度对比、纯度对比、面积对比、补色对比以及冷暖对比。

◆ 海报是由图片、文字和色彩构成的。

2.1 海报招贴设计中的图片

　　海报是由图片、文字和色彩构成的，图片是比文字更直观的语言，视觉刺激更强烈。图片产生的感情有很多，开心、忧伤等情绪都能从图片上流露出来，这一节就来讲述海报招贴设计中的图片。

　　海报招贴设计中的图片是由图像和图形构成的。

◎2.1.1 图像类图片

图像类图片比较具象，能使人清晰、直观地看出图片所要表达的内容，形象、逼真。

◎2.1.2 图形类图片

图形类图片指的是在计算机上用 Photoshop 或 Illustrator 等软件制作出来的图片。相对于图像类图片来说，图形类图片比较抽象，是由点、线、面构成的画面。

◆ 图像类图片像素要高，不然会模糊。

◆ 图形最好是矢量图形，这样不管放大还是缩小都不会"虚"。

◆ 图片也是一种语言。

2.2 海报招贴设计中的文字

　　说到海报招贴设计中的文字，人们首先想到的可能就是字体与排版。在海报招贴中，文字起到解释说明的作用。当人们看过图片之后，文字起到加深印象的作用。当然也有一些海报内容都是由文字构成的，通常做法是把文字图形化，那么此时文字就是整张海报的主体。

◎2.2.1 标题文字

标题文字要醒目。在海报招贴中通常都有一个由文字组成的大标题，有时会掺杂一些小图形，作为海报内容的总述。那么这个时候，标题就一定要醒目，使其容易引起人们的注意，通常情况下可以通过字体的大小、造型、颜色来突出标题文字。

◎2.2.2 辅助性文字

辅助性的文字要排列规整。一些辅助性的说明文字会根据海报版式的安排而排列在海报中，一般情况下辅助说明性文字会排列在一起，形成简单的图形，这样会使画面看起来更加规整、有序。

◆ 海报中一般使用两种到三种字体，多了易出现杂乱的效果。

◆ 海报的标题一般都需经过字体设计，既美观又符合主题。

◆ 文字也可以看作是图像，一种带着语言的图像。

2.3 海报招贴设计中的色彩

色彩在人们的眼中是很敏感的，海报的整体颜色搭配得当，也就意味着这张海报已经成功了一半。红、橙、黄、绿、青、蓝、紫被称作是最基础的色彩，也是太阳光所分解出来的色彩，它们的波长各不相同。

红——750 ~ 620nm

橙——620 ~ 590nm

黄——590 ~ 570nm

绿——570 ~ 495nm

青——495 ~ 475nm

蓝——475 ~ 450nm

紫——450 ~ 380nm

颜色	频率	波长
紫色	668 - 789 THz	380 - 450 nm
蓝色	631 - 668 THz	450 - 475 nm
青色	606 - 630 THz	475 - 495 nm
绿色	526 - 606 THz	495 - 570 nm
黄色	508 - 526 THz	570 - 590 nm
橙色	484 - 508 THz	590 - 620 nm
红色	400 - 484 THz	620 - 750 nm

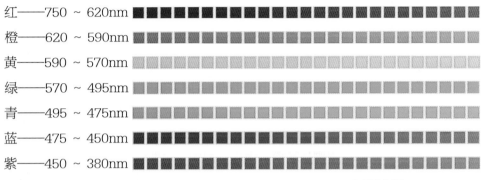

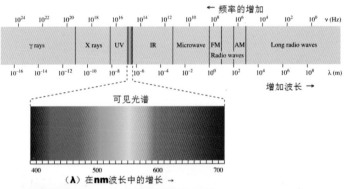

◎ 2.3.1 色相、明度、纯度

色彩是由光引起的，有着先声夺人的力量。色彩的三元素是：色相、明度、纯度。

色相是色彩的首要特性，是区别各种色彩的最精确的准则。色相又由原色、间色、

复色组成。而色相的区别就是由不同的波长来决定的，即使是同一种颜色也要分不同的色相，如红色可分为鲜红、大红、橘红等；蓝色可分为湖蓝、蔚蓝、钴蓝等；灰色可分为红灰、蓝灰、紫灰等。通常来说，人眼可分辨出一百多种不同的颜色。

明度是指色彩的明暗程度。明度不仅表现于物体的照明程度，还表现在反射程度的系数。一般来说，可以将明度分为九个级别，最暗为1，最亮为9，并划分出3种基调。

（1）1~3级为低明度的暗色调：沉着、厚重、忠实的感觉。

（2）4~6级为中明度色调：安逸、柔和、高雅的感觉。

（3）7~9级为高明度的亮色调：清新、明快、华美的感觉。

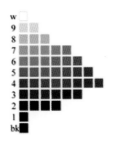

纯度是色彩的饱和程度，也是色彩的纯净程度。纯度在色彩搭配上具有强调主题和意想不到的视觉效果。纯度较高的颜色则会给人造成强烈的刺激感，能够使人留下深刻的印象，但也容易造成疲倦感，要是与一些低明度的颜色相配合则会显得细腻舒适。纯度也可分为3个阶段。

（1）高纯度——8~10级，产生强烈、鲜明、生动的感觉。

（2）中纯度——4~7级，产生舒适、温和、平静的感觉。

（3）低纯度——1~3级，产生细腻、雅致、朦胧的感觉。

◎2.3.2 主色、辅助色、点缀色

在海报招贴中，颜色有主色、辅助色和点缀色之分。下面将为大家一一介绍。

1. 主色

主色起着决定性作用，它可以决定画面的风格趋向。主色既可以是一个色彩，也可以是一个色系，只要做到画面协调即可。

2. 辅助色

辅助色辅助的是主色与画面，辅助色的加入，可以使画面变得更加丰富，有时还能增强画面的视觉冲击力。

3. 点缀色

点缀色起到画龙点睛的作用，使画面产生一些亮点，同时还能引导观众的视线。

◎2.3.3 邻近色、对比色

如今，邻近色与对比色在海报招贴中运用得比较多，邻近色的使用可以使画面变得十分和谐，对比色的使用则可以增强画面的视觉冲击力。

1. 邻近色

从美术的角度来说，邻近色在相邻的各个颜色中能够看出彼此的存在，你中有我，我中有你；在色环上看就是两者之间相距90度，色彩冷暖性质相同，可以传递出相似的色彩情感。

2. 对比色

对比色可以说是两种色彩的明显区分，在24色环上相距120度到180度之间的两种颜色。对比色包括：冷暖对比、色相对比、明度对比、饱和度对比等。对比色拥有强烈的分歧性，适当地运用能够增强画面的视觉冲击力，有时还能表现出特殊的视觉效果。

第3章 海报招贴设计的基础色

海报招贴的基础色分为红、橙、黄、绿、青、蓝、紫加上黑、白、灰 10 种颜色。各种色彩种都有着属于自己的特点，给人的感觉也都是各不相同的，有的会让人兴奋、有的会让人忧伤、有的会让人感到充满活力，还有的则会让人感到神秘莫测。

特点：

◆ 色彩有冷暖之分，冷色给人以凉爽、寒冷、清透的感觉；暖色则给人以阳光、温暖、兴奋的感觉。

◆ 黑、白、灰是天生的调和色，可以让海报内容更稳定。

◆ 色相、明度、纯度被称为色彩的 3 大属性。

3.1 红

◎ 3.1.1 认识红色

红色：璀璨夺目，是一种十分容易引起人们的关注的颜色，在色相、明度、纯度等不同的情况下，其传递的信息与表达的意义也会发生改变。

色彩情感：祥和、吉庆、张扬、热烈、热闹、热情、奔放、激情、豪情、浮躁、危害、警惕、间歇、死亡、紧张。

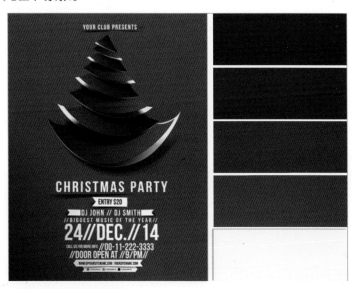

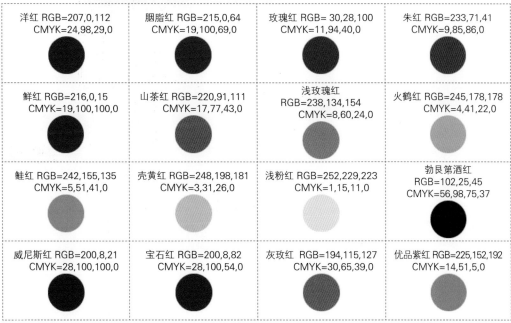

洋红 RGB=207,0,112 CMYK=24,98,29,0

胭脂红 RGB=215,0,64 CMYK=19,100,69,0

玫瑰红 RGB= 30,28,100 CMYK=11,94,40,0

朱红 RGB=233,71,41 CMYK=9,85,86,0

鲜红 RGB=216,0,15 CMYK=19,100,100,0

山茶红 RGB=220,91,111 CMYK=17,77,43,0

浅玫瑰红 RGB=238,134,154 CMYK=8,60,24,0

火鹤红 RGB=245,178,178 CMYK=4,41,22,0

鲑红 RGB=242,155,135 CMYK=5,51,41,0

壳黄红 RGB=248,198,181 CMYK=3,31,26,0

浅粉红 RGB=252,229,223 CMYK=1,15,11,0

勃艮第酒红 RGB=102,25,45 CMYK=56,98,75,37

威尼斯红 RGB=200,8,21 CMYK=28,100,100,0

宝石红 RGB=200,8,82 CMYK=28,100,54,0

灰玫红 RGB=194,115,127 CMYK=30,65,39,0

优品紫红 RGB=225,152,192 CMYK=14,51,5,0

◎3.1.2　洋红 & 胭脂红

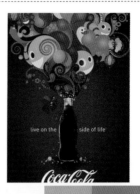

❶ 洋红色是一种鲜艳的色彩，在海报设计中比较适合充当主色，象征着女性的娇媚、尊贵、典雅、时尚且富有神秘感。

❷ 海报采用镂空设计，仿佛一层美丽的面纱，层次十足，营造出了一种神秘、华丽的感觉。

❸ 洋红色与亮色搭配会显得更加耀眼、自信，而与暗色搭配则会凸显出神秘、冷艳、高贵的气质。

❶ 胭脂红是优雅与性感并存的一种颜色，是代表女性的颜色。

❷ 这是可口可乐的宣传海报，瓶口喷出的图形成倒三角的形式排列，使画面很有张力。

❸ 商品位于整个版面的中心，能够很好地抓住人们的眼球。

◎3.1.3　玫瑰红 & 朱红

❶ 玫瑰红象征着典雅和明快。该海报以玫瑰红为主色，使画面整体看上去更加鲜活富有能量。

❷ 画面由许多相同走向的箭头构成，使画面更加丰富有趣、富有动感。

❸ 海报通过色彩明度的变化，层次感十足。同色系的应用使画面充满了时尚的气息。

❶ 朱红是介于红色与橙色之间的颜色，向人们传达了一种热情而又活泼的氛围。

❷ 海报以图形与文字相结合的形式展现，十分新颖，容易吸引公众的注意。

❸ 画面前景内容采用黑、白、灰三种颜色，通过朱红色的衬托使前景内容更加明显，加以橙色的点缀使画面看起来更加有活力。

◎3.1.4 鲜红 & 山茶红

① 鲜红在红色中是纯度最高的，鲜红传达出警示、热烈、醒目的感觉。

② 这是一幅关于食品安全的海报。利用夸张的手法表现出一个没有洗过的水果会成为一个致命的武器，警示人们要注意健康生活。

③ 画面由不同明度的红色构成，给人以强烈的警示感。

① 山茶红没有红色那么热烈，纯度较低，传达出一种柔和、含蓄、亲切的情感。

② 这是一张关于环境保护的公益海报。以山茶红为背景色，加以绿色做点缀，使画面比较生动、欢快，富有生机。

③ 海报整体有一种对称美，使海报富有层次，显得简单、大方。

◎3.1.5 浅玫瑰红 & 火鹤红

① 浅玫瑰红给人一种可爱、俏皮、浪漫的感觉。

② 这是一款关于服装的宣传海报。商品是针对女性的，浅玫瑰红更能凸显女性的魅力。

③ 灰色的背景与红色系的文字搭配更显柔和、优雅，同时使画面更饱满、更美妙。

① 火鹤红的纯度较低，给人以温和、平稳的感觉。

② 海报内容简单，描述的是人逐渐退化成了野兽，极具趣味，引人深思。

③ 海报没有文字解说，直接用图形表现海报的主题，位于版面中心，十分容易抓住人的眼球，大面积的余白，留有透气感。

◉ 3.1.6　鲑红 & 壳黄红

① 鲑红给人一种亲近、可爱、调皮、欢快、活泼的感觉。

② 不同纯度的红色搭配的背景使整个画面渲染出惬意的气氛，色条的叠加给画面制造了空间感。

③ 文字整齐地排列在图形之上，使画面不会那么凌乱。

① 壳黄红与鲑红接近，但壳黄红明度比鲑红高，给人的感觉会更温和、舒适、柔软一些。

② 用人的脸部做主题，更直观地展现化妆品的效果，容易吸引人的眼球。

③ 文字的变形给画面增添了艺术感，延伸的线条极细，不会产生切割画面的效果，中心文字加粗，使画面产生柔中带刚的效果。

◉ 3.1.7　浅粉红 & 勃艮第酒红

① 浅粉红是爱情的象征，给人一种温柔、舒心、恬静的感觉。

② 这是一款关于人的视觉海报。采用暗喻的方式表现海报的主题，引人深思，耐人寻味。

③ 文字居于两侧，两条胳膊位于中心，既突出了主题，又使画面丰富、饱满。

① 勃艮第酒红是一种红酒的颜色，颜色较深，让人感到浓郁、丝滑、魅惑。

② 海报的文案构思十分巧妙，用水果来表示茶壶，既美观又容易吸引人的眼球。

③ 画面采用同色系的勃艮第酒红，使整张海报看起来既魅惑又美味，加以绿色做点缀，使画面不再单调，更加丰富。

◎3.1.8　威尼斯红 & 宝石红

❶ 威尼斯红是一种很纯的红，像花瓣一样柔
软，水一样干净，玻璃一样光滑。

❷ 这是一张关于种族肤色的公益海报。配色
简单，大片的红色给人视觉上的刺激。

❸ 没有文字说明，却可以直观地让人看出种族
之间存在的矛盾，设计简单，却发人深思。

❶ 宝石红传递出热情、温暖、美味的感觉。

❷ 这是一张冰激凌的海报，冰激凌与包装盒
的完美结合既完整了冰激凌又突出了品
牌，十分巧妙。

❸ 宝石红的果酱点缀在白色的冰激凌上，香
甜、诱人的感觉扩散开来。

◎3.1.9　灰玫红 & 优品紫红

❶ 灰玫红明度较低，是一种浓郁的颜色，给
人柔和、浪漫的感觉。

❷ 这是一张宣传快餐店的海报。背景色纯度
的变化，让画面整体更有空间感，同时传
达出和谐、自然的美感。

❸ 文字的变形让画面看起来有立体感与艺术
感，使用众多人物的表情动作表达出食品
很受欢迎的效果。

❶ 优品紫红是介于红色与紫色中间的颜色，
它同时拥有紫色的神秘、高雅、冷艳与红
色的魅惑。

❷ 这是德国某网站宣传衣服的海报，简单地
以衣服为主体，直观地进行展示。

❸ 背景纯度的变化，为画面营造出强烈的空间
感，同时服装带有黑色的条纹，具有很强的
视觉冲击力，起到了吸引顾客注意的作用。

3.2 橙

◎3.2.1 认识橙色

橙色：橙色是暖色系中最和煦的一种颜色，能让人联想到金秋时丰收的喜悦、律动时的活力，偏暗一点会让人有一种安稳的感觉，大多数的食物是橙色系的，故而橙色也多用于食品、快餐等行业。

色彩情感：饱满、明快、温暖、祥和、喜悦、活力、动感、安定、朦胧、老旧、抵御。

橘色 RGB=235,97,3 CMYK=9,75,98,0	柿子橙 RGB=237,108,61 CMYK=7,71,75,0	橙色 RGB=235,85,32 CMYK=8,80,90,0	阳橙 RGB=242,141,0 CMYK=6,56,94,0
橘红 RGB=238,114,0 CMYK=7,68,97,0	热带橙 RGB=242,142,56 CMYK=6,56,80,0	橙黄 RGB=255,165,1 CMYK=0,46,91,0	杏黄 RGB=229,169,107 CMYK=14,41,60,0
米色 RGB=228,204,169 CMYK=14,23,36,0	驼色 RGB=181,133,84 CMYK=37,53,71,0	琥珀色 RGB=203,106,37 CMYK=26,69,93,0	咖啡 RGB=106,75,32 CMYK=59,69,98,28
蜂蜜色 RGB=250,194,112 CMYK=4,31,60,0	沙棕色 RGB=244,164,96 CMYK=5,46,64,0	巧克力色 RGB=85,37,0 CMYK=60,84,100,49	重褐色 RGB=139,69,19 CMYK=49,79,100,18

◎3.2.2 橘红 & 橘色

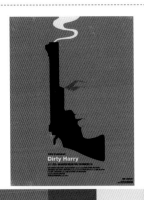

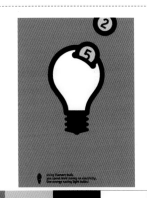

① 橘红中红色偏多，色彩鲜艳醒目，视觉冲击力较强，代表着富贵吉祥，青春美丽，同时也代表着血腥暴力，具有警示的作用。

② 该海报运用了负空间的表现手法，将枪与男人的侧脸相结合，简单的画面却能引发受众的思考。这是 20 世纪 70 年代著名的电影海报。

③ 图下方文字中含有少量白色与枪上的少量白色相呼应，也增强了海报的趣味感。

① 相对于橘红，橘色中的红色少一些，传达出的是明快且具有活力的感觉。

② 该节能灯泡海报使用了灯泡本身的图形，加以两枚钱币，更能凸显出灯泡的节能效果。

③ 海报以橘色为大背景，灯泡的图案选择了白色，突出主题的同时又给人以透气感。

◎3.2.3 橙色 & 阳橙

① 橙色传达出青春、活力、阳光的感觉。

② 黄色的卡通长颈鹿在整张海报中十分突出，极具童趣，再加上周围的孩子与动物，构成了一幅欢乐而又和谐的画面。

③ 海报以橙色为背景，搭配了黄色等颜色，更加显得温暖、阳光，层次感强烈。

① 阳橙偏柔和，是很灿烂的颜色，传达出一种温暖的感觉。

② 这张海报的含义是释放你的灵魂。整张海报运用了同一色系的颜色，使得画面看起来十分和谐，夸张的表现手法，让人看了充满激情。

③ 海报中间色彩的明暗的变化，让画面看起来更有层次感。

◎3.2.4　蜜橙 & 杏黄

❶ 蜜橙给人以轻盈、活泼的感觉。

❷ 单车海报由文字与图形共同构成，加粗的文字组成了一个正在骑车的小人，趣味感十足。

❸ 构图清晰明了，画面中细小的文字组合犹如一道道吹过的风，给人一种车正在快速行驶的感觉，使画面整体富有动感。

❶ 杏黄色自身带有一种知性美，给人一种温柔、恬静的感觉。

❷ 画面的视觉重心位于版面的正中心，这样可以使作者想表达的内容更加突出。

❸ 海报整体看起来很稳重，想要突出的重点部位颜色相对亮一些，这样能使人一眼就能看到。

◎3.2.5　沙棕色 & 米色

❶ 沙棕色是由橙色降低纯度得来的，具有稳定、低调的特征，给人一种温和的感觉。

❷ 海报是以照片的形式呈现的，画面整体色调偏暗，与牛奶的白色形成了鲜明的对比，使其更加突出，同时跳动的人像和飞舞的牛奶让整个画面动感十足，富有活力。

❸ 画面中的文字整齐的排列，使画面变得更加饱满。

❶ 米色给人一种清雅、舒心、怀旧的感觉。

❷ 画面整体明暗对比较弱，给人一种模糊感。中央的青色起到了点睛的作用。

❸ 相对于现在五彩缤纷的海报来说，复古风显得很独特，容易给人留下深刻的印象。

⊙3.2.6 灰土色 & 驼色

1. 灰土色给人的感觉是安稳、舒适、精致。一般用于家装。
2. 这是一个关于魔方的海报。大面积的留白很有透气感，主体居于左下方，右上角的文字与图形起到了平衡画面的作用。
3. 海报用色简单，格局也简单，看起来舒适的同时也能方便人们记住。

1. 驼色来自广沃的大地，传达出了坚韧、疏远、冷淡的感觉。
2. 这是一张关于行走的海报。画面中文字的排列错落有致，美感油然而生，与下方半身人的组合看起来十分新颖。
3. 人身上的白色方块文字倾斜的排列，打破了整幅画面的规整、死板。

⊙3.2.7 椰褐色 & 褐色

1. 椰褐色明度较低，给人踏实、经典、成熟有韵味的感觉。
2. 海报采用居中的方式，抓住了人们的视觉重心。
3. 宣传咖啡的海报，用咖啡豆做背景，色泽鲜亮、光滑细腻的咖啡豆勾起了观看者的食欲。

1. 褐色就会让人联想到土地、大自然，它传达出一种踏实、真实、健康的感觉。
2. 这是一个关于胶囊的海报。前景色彩较多，但背景色采用邻近色，使画面整体显得和谐。
3. 画面都采用了色块来表现，不同色块的拼接，使画面既饱满又美妙。

◎ 3.2.8　柿子橙 & 酱橙色

❶ 柿子橙来自大自然，阳光、饱满、新鲜，传达出香甜可口的感觉。

❷ 海报以商品作为画面整体的视觉核心，水果搭建起的瓶身造型新颖，创意感十足。通过水果的种类和颜色凸显产品的属性，容易引起受众的共鸣。

❸ 不同色系的橙色给人一种扩散的感觉，使画面更有空间感。

❶ 酱橙色相对于橙色更多添了一分稳定的感觉，同时它也会传达出温暖、热情、沉稳的感觉。

❷ 该海报宣传的是万圣节，手写体的大标题与素描形式的图案给海报增加了许多趣味。

❸ 画面中的文字排列很有层次，构成了许多小面积图形，使画面十分饱满、丰富。

◎ 3.2.9　赭石色 & 肤色

❶ 赭石色是以一种自然界存在的真实物质而命名的颜色，与土地相同的颜色给人一种踏实的感觉。

❷ 海报用夸张的手法把鞋子的轻盈舒适完美地体现了出来，抓住了人们的心理需求。

❸ 不同纯度的橙色明暗变化，使海报空间感十足。

❶ 肤色与裸色一样，给人温暖柔和、干净自然的感觉。

❷ 海报采用明度较高的色彩基调，来吸引观看者的眼球，橙色与肤色的搭配给人以和谐感的同时，也使整个画面充满了温暖的气息。

❸ 海报的主题是爱，两只狐狸组成的心形在版式的中心，使人记忆深刻。

3.3 黄

◎3.3.1 认识黄色

黄色：黄色是一种较为常见的色彩，可见度极高，容易引起人们的注意，不同时期的黄色被赋予不同的寓意。

色彩情感：富贵、明快、阳光、温暖、灿烂、美妙、幽默、辉煌、平庸、色情、轻浮。

黄 RGB=255,255,0
CMYK=10,0,83,0

铬黄 RGB=253,208,0
CMYK=6,23,89,0

金 RGB=255,215,0
CMYK=5,19,88,0

香蕉黄 RGB=255,235,85
CMYK=6,8,72,0

鲜黄 RGB=255,234,0
CMYK=7,7,87,0

月光黄 RGB=155,244,99
CMYK=7,2,68,0

柠檬黄 RGB=240,255,0
CMYK=17,0,84,0

万寿菊黄 RGB=247,171,0
CMYK=5,42,92,0

香槟黄
RGB=255,248,177
CMYK=4,3,40,0

奶黄 RGB=255,234,180
CMYK=2,11,35,0

土著黄 RGB=186,168,52
CMYK=36,33,89,0

黄褐色 RGB=196,143,0
CMYK=31,48,100,0

卡其黄 RGB=176,136,39
CMYK=40,50,96,0

含羞草黄
RGB=237,212,67
CMYK=14,18,79,0

芥末黄 RGB=214,197,96
CMYK=23,22,70,0

灰菊黄 RGB=227,220,161
CMYK=16,12,44,0

◎3.3.2 黄＆铬黄

❶ 黄色是快乐、温暖的颜色，给人一种明快、跃动的感觉。

❷ 海报中黄色与黑色搭配给人以强烈的视觉冲击感，十分醒目。

❸ 以许多图形组成了字母V形成视觉重心，凸显海报所要表达的主题。

❶ 铬黄是一种贵金属的色彩，纯度和明度都非常高，也是一种极具个性的颜色。

❷ 海报中人物元素的夸张造型与电影名字的结合，把电影的恐怖线索呈现给公众，使公众产生观影的欲望。

❸ 文字的排列有主有次，中间的文字图形化，能够第一时间抓住人的眼球。

◎3.3.3 金＆香蕉黄

❶ 金色是一种辉煌的光泽色，是太阳的颜色，代表着温暖与幸福，象征着希望。

❷ 这是里约奥运会的海报，以蓝色为底色，给人以强烈的视觉冲击感，更能突出金色的辉煌灿烂。

❸ 画面中的深蓝与浅蓝、黄色与橙色的结合，使整体画面更加富有层次感。

❶ 香蕉黄相对来说是一种比较稳定的黄色，掺有少许的白色，给人稳定、温暖的感觉。

❷ 这是一张关于火锅的宣传海报。大胆地运用了红、黄、蓝三种颜色，既丰富了画面，又不会显得杂乱。

❸ 以纯度和明度较高的黄色做背景，搭配上红色和蓝色，形成了既温暖又美妙的氛围。

◎3.3.4 鲜黄 & 月光黄

① 鲜黄色纯度高，看起来十分鲜艳、醒目。

② 此海报在文字颜色方面选用了一些对比比较强烈的颜色，这样更加能够突出海报的内容。

③ 海报中最抓人眼球的颜色就是紫色，紫色是黄色的互补色，互补色的运用能为海报增添许多亮点。

① 月光黄纯度较低，明度较高，给人一种柔和、平稳的感觉。

② 海报中文字以图形的方式呈现，既具有点，又构成了线与面，看起来更整体、更丰富。

③ 月光黄为背景色，加以黑白两色的海报看起来显得十分稳重，用少量的淡蓝色做点缀，使画面生动了起来。

◎3.3.5 柠檬黄 & 万寿菊黄

① 柠檬黄的周围掺有少许的绿色，给人以艳丽、邪恶的感觉。

② 这是一部关于犯罪的电影海报。画面中红色与柠檬黄的对比给人带来强烈的视觉冲击力。

③ 文字的倾斜排列，给画面带来一种不稳定感。

① 万寿菊黄是一种来自自然的颜色，它给人以踏实、温和的感觉。

② 海报运用了人物图案与文字相结合的表现手法，不但加强了海报的视觉冲击力，而且全面提升了海报的可塑性。

③ 以高纯度的万寿菊黄为背景，点缀了少许白色，使画面看起来不会过于死板。

◎ 3.3.6 香槟黄 & 奶黄

❶ 香槟黄给人以温和、活泼、大方的感觉。

❷ 这是一款关于保护动物的公益海报。中央的几条斜纹与麋鹿的组合，使整张海报更富有层次感，内容丰富，引人深思。

❸ 文字采用了相对柔和的颜色，使画面更加温暖、有爱。

❶ 奶黄色明度较高，给人一种温馨的感觉，用在食品海报中还会传达出一种香甜的感觉。

❷ 海报整体黄色系，中间位置留白，使海报具有透气感，使整体更加协调、调和。

❸ 画面中央的橙子夸张地喷洒出汁液，使整张海报具有了很强的跃动性。

◎ 3.3.7 土著黄 & 黄褐色

❶ 土著黄的纯度较低，显得温暖，平易近人，是一种使人舒适的颜色。

❷ 这是一张公益海报，表现了树是有生命的，男子在砍树，树的表情很痛苦，而周围的动物也都在阻止他砍树，画面生动，引人深思。

❸ 海报运用了一些明度与纯度都较低的颜色，营造出一种沉闷的效果，但也有一丝的光明，直击人们的内心。

❶ 黄褐色的纯度低，给人一种安定、稳重、含蓄的感觉。

❷ 海报采用了照片与图形相结合的形式，通过夸张的表现手法将产品突出，创意新颖，使人眼前一亮。

❸ 通过颜色明度、纯度的变化，给画面营造出了强烈的空间感，并带有一些趣味性。

◎3.3.8 卡其黄 & 含羞草黄

❶ 卡其黄看起来有些像土地的颜色，其中掺有少许的黄色，给人以稳重、健康的感觉。

❷ 这是一张关于食品的宣传海报。将食物悬空摆放，给人以最直观的视觉效果，打破了墨守成规的布局，与最上方的英文标题"有更多的理由来打破这一僵局"相呼应。

❸ 通过明度的变化，给画面营造了很强烈的空间，同时文字依主次的上下居中排列也符合受众者的阅读习惯。

❶ 含羞草黄颜色明亮，给人一种欢快、愉悦的视觉感受。

❷ 这是一张葡萄酒的宣传海报。将产品摆放在葡萄园中，借此向受众传达了产品绿色、纯天然的特点。由黄到绿的渐变色给人一种辽阔、豁达的感觉。

❸ 海报以酒本身作为视觉的主体，层次分明，效果直观，起到了宣传商品的作用。

◎3.3.9 芥末黄 & 灰菊黄

❶ 芥末黄中掺有少许的绿色，纯度稍低，给人传达的视觉感受是温和的。

❷ 这是一张润喉糖的海报设计。通过女人被拧起来的嗓子和痛苦的表情引起受众的共鸣，从而达到宣传产品功能与特效的作用。

❸ 画面中的糖有很多层的阴影，这使整个画面更富有层次感。

❶ 灰菊黄给人一种朴实、沉稳、舒适的感觉。

❷ 海报的构思十分巧妙，想表达出只要人睡得好，就没有什么事情办不到，夸张的表现手法使人感到惊奇。

❸ 画面中坛子的周围有许多碎片，营造出一种扩散的感觉，使海报看起来更有新意。

3.4 绿

◎3.4.1 认识绿色

绿色：绿色是自然界中最常见的一种颜色，它既不属于冷色系也不属于暖色系，属于居中的颜色，经常观看绿色能够使人们心情放松，缓解疲劳。

色彩情感：希望、和平、生命、环保、柔顺、温和、优美、抒情、永远、青春、新鲜、生长、沉重、晦暗。

黄绿 RGB=216,230,0 CMYK=25,0,90,0	苹果绿 RGB=158,189,25 CMYK=47,14,98,0	墨绿 RGB=0,64,0 CMYK=90,61,100,44	叶绿 RGB=135,162,86 CMYK=55,28,78,0
草绿 RGB=170,196,104 CMYK=42,13,70,0	苔藓绿 RGB=136,134,55 CMYK=46,45,93,1	芥末绿 RGB=183,186,107 CMYK=36,22,66,0	橄榄绿 RGB=98,90,5 CMYK=66,60,100,22
枯叶绿 RGB=174,186,127 CMYK=39,21,57,0	碧绿 RGB=21,174,105 CMYK=75,8,75,0	绿松石绿 RGB=66,171,145 CMYK=71,15,52,0	青瓷绿 RGB=123,185,155 CMYK=56,13,47,0
孔雀石绿 RGB=0,142,87 CMYK=82,29,82,0	铬绿 RGB=0,101,80 CMYK=89,51,77,13	孔雀绿 RGB=0,128,119 CMYK=85,40,58,1	钴绿 RGB=106,189,120 CMYK=62,6,66,0

◎3.4.2 黄绿 & 苹果绿

① 黄绿色是春天的颜色，给人传达出希望、生机勃勃的感觉。

② 这是一款关于树木保护的公益海报。将小树放在画面的中心位置，海报给人以最直观的感受，直接点明了宣传的主题。

③ 背景渐变的绿色给人一种青翠欲滴、生机盎然的视觉感受，并且与保护树木的主题相呼应，右上角的红色文字与绿色形成了鲜明的对比，增强了画面整体的视觉冲击力。

① 苹果绿色不难让人联想到青苹果，同时也会想到它酸甜的口感，激发了人们想要品尝的冲动。

② 从图中可以看到水面以下是新鲜的水果，表达了饮料是由纯果汁制作而成。

③ 背景色的纯度变化，为画面营造出强烈的空间感，邻近色的配色方式让画面整体显得和谐、大方。

◎3.4.3 嫩绿 & 叶绿

① 嫩绿是初春的颜色，健康、自然、清爽是它的象征，与海报宣传食物的内容相呼应。

② 画面中的食物有着烹饪翻炒时的律动，使画面更加生动，同时也表达出了食物的新鲜。

③ 海报的背景选择了绿色，让人感到食物既新鲜又健康，同时画面加入了红色，令人垂涎欲滴。

① 叶绿是自然灵动的颜色，充满着朝气与生机。

② 海报风趣幽默的表现方式，让人忍不住想要品尝这个新鲜的苹果。

③ 海报大胆地使用了红色与绿色这对互补色，让人眼前一亮，视觉冲击力极强。

◎3.4.4 草绿 & 苔藓绿

① 草绿色流露出大自然的气息，有着夏日里清爽的感觉，清新、自然、富有活力。

② 海报中背景色草绿纯度的变化为画面整体营造出强烈空间感的同时，还会使人感受到沁凉、冰透、清爽的感觉。

③ 以商品为海报的视觉主体，周身围绕着制作此酒的原料，增强了受众的购买欲。

① 苔藓绿明度较低，不像绿色的活跃，给人一种沉闷、压抑的感觉。

② 海报的背景给人一种草地的感觉，深浅不一的绿色增强了画面的空间感，使画面简洁且极具运动气息。

③ 前景通过黑色和白色的点缀改善了画面枯燥、沉闷的视觉感受，同时也增添了几分灵动性。

◎3.4.5 芥末绿 & 橄榄绿

① 芥末绿纯度低，颜色偏灰，给人一种平缓、温和的感觉。

② 海报文案设计得十分新颖，一只小白鼠明明可以出去却留在了监狱里，更生动地诠释了电影的主题"绿里奇迹"。

③ 画面中的绿色色块，给人一种透视、延伸的感觉，增强了整幅画面的空间感。

① 橄榄绿给人一种厚重、稳定的感觉，会让人想到橄榄枝，象征着和平、安定。

② 海报中圆形的标志是世界和平的标志，用橄榄绿做背景，贴合主题，橄榄绿明度较低，黄和草绿的点缀,使画面显得不会那么沉闷。

③ 画面是一只手，而五个手指则代表了五种动物，动物都可以保卫和平，呼吁人们也要一起保卫、守护和平。

◎3.4.6 枯叶绿 & 碧绿

❶ 枯叶绿象征秋天的叶，给人一种平和、安静、惬意的感觉，就像一剂可以平复心灵的良药。

❷ 海报中的画面使用几何图形有规律地叠加、扩散，营造出强烈的空间感的同时，又不会使人眩晕。

❸ 邻近色的搭配使画面看起来倍感和谐，图形与文字更是用一条白线巧妙地联系起来。

❶ 碧绿中略带青色，碧绿不仅可以给人以自然、清新的感觉，同时也会传达出明快、活泼的感觉。

❷ 这是一张自行车厂的宣传海报。黑色线条的猫头鹰叠加在白色的文字上，既丰富了画面，又不会显得杂乱无章。

❸ 碧绿色本是富有生机的颜色，加上猫头鹰的点缀，充满了无限的生机、活力。

◎3.4.7 绿松石绿 & 青瓷绿

❶ 绿松石绿明度高，可以让人联想到海域，传达出一种兴奋的感觉。

❷ 海报的主体是水母与雨伞拼接而成的创意图形，水母的触角与伞柄交织在一起，给人一种美妙的感觉。

❸ 黄色的点翠，加上底部的气泡，让画面变得明快、动感。

❶ 青瓷绿纯度偏低，颜色中有少许的灰色调，给人一种平稳、淡雅的感觉。

❷ 海报是在讲霍伊特妈妈和眼睛的故事，标题的文字运用了特殊的字体，夺人眼球。

❸ 画面的背景是一张照片，被赋予了青瓷绿色调，使整张海报看起来十分温馨、美妙。

◎3.4.8　孔雀石绿 & 铬绿

① 孔雀石绿颜色艳丽，比铬绿饱满，给人愉快的感觉。

② 这是一张海外旅游的宣传海报。孔雀石绿的海水清澈见底，延伸向上，海天相接，营造出了一种深远辽阔的气氛。

③ 左侧彩色组成的潜水者，生动地表现出了旅行的惬意、自由，两只亲嘴的小鱼更是为整张海报增添了许多趣味。

① 铬绿明度低，颜色偏暗，给人一种冷静、镇定的感觉。

② 这是一款世界杯顶级球星的设计海报。画面中的男子表情镇定，冷静，故而底色选择了与之相配的铬绿。

③ 画面中的文字占据了整个版面的三分之二，使画面显得饱满，下方则是由许多色块拼成的立体的男子，丰富了整体画面。

◎3.4.9　孔雀绿 & 钴绿

① 孔雀绿从字面上可以知道它是孔雀羽毛的颜色，给人一种高冷、神秘、幽暗的感觉。

② 这是一款关于复活节的海报设计。用电池的电量来与主题相呼应，生动形象，背景向外散发的线条使画面整体看上去更加富有生机与活力。

③ 文字的排版设计十分合理，整齐、规矩又很现代，发散的背景，营造出了神秘又酷炫的氛围。

① 钴绿明度高，海报大面积使用钴绿，整体给人一种安静、明亮的感觉。

② 这是一款饮品的宣传海报。背景色微妙的变化使画面看上去不至于太过死板，人像恬淡的表情与飘香的气味凸显出了饮品清香的特点。

③ 人与饮品之间的位置关系使画面看起来饱满的同时又有透气感。

3.5 青

◎3.5.1 认识青色

　　青色：青色是绿色和蓝色之间的过渡颜色，象征着永恒，是天空的代表色，同时也能与海洋联系起来，如果一种颜色让你分不清是蓝色还是绿色，那或许就是青色了。

　　色彩情感：圆润、清爽、愉快、沉静、冷淡、理智、透明。

青 RGB=0,255,255 CMYK=55,0,18,0	铁青 RGB=82,64,105 CMYK=89,83,44,8	深青 RGB=0,78,120 CMYK=96,74,40,3	天青色 RGB=135,196,237 CMYK=50,13,3,0
群青 RGB=0,61,153 CMYK=99,84,10,0	石青色 RGB=0,121,186 CMYK=84,48,11,0	青绿色 RGB=0,255,192 CMYK=58,0,44,0	青蓝色 RGB=40,131,176 CMYK=80,42,22,0
瓷青 RGB=175,224,224 CMYK=37,1,17,0	淡青色 RGB=225,255,255 CMYK=14,0,5,0	白青色 RGB=228,244,245 CMYK=14,1,6,0	青灰色 RGB=116,149,166 CMYK=61,36,30,0
水青色 RGB=88,195,224 CMYK=62,7,15,0	藏青 RGB=0,25,84 CMYK=100,100,59,22	清漾青 RGB=55,105,86 CMYK=81,52,72,10	浅葱色 RGB=210,239,232 CMYK=22,0,13,0

◉3.5.2 青&铁青

❶青色的应用在古代较为广泛，例如传统的器物和服饰上常常采用青色，它具有生命的含义，同时也象征着坚强、希望、古朴和庄重。

❷海报的主题是慢食运动，反对快餐食品，提倡传统美食，用卡通形象来体现，既生动又形象。

❸整幅画面类似色相的搭配，让人联想到海洋，给人以凉爽、轻松的感受。

❶铁青色会给人一种紧张、压迫的视觉感受，将铁青色应用到海报设计中，可以起到稳定整体画面的效果。

❷这是一张关于音乐的宣传海报。铁青色凸显了男人的高傲、冷酷，与明度稍亮的颜色搭配在一起，使画面整体看起来不再单调。

❸海报中文字排列得很规整，不同大小的字排列在一起，构成了新的图形，丰富了海报内容。

◉3.5.3 深青&天青色

❶深青色是明度较低的高饱和青，这个色彩可以看作是青色掺入灰色而形成的，给人稳定的感觉。

❷海报中深青色与玫粉色搭配在一起，使画面充满愉快、轻松的感觉，既和谐又美妙。

❸画面丰富，背景与底部的文字降低了透明度，并不会影响到视觉重心，同时又能营造出和谐美妙的气氛。

❶天青色的明度稍高，纯度稍低，更加表现出开阔、清澈的视觉感受。

❷这是一款关于咖啡的宣传海报。用钟表来体现喝咖啡是饭后闲暇时光必不可少的一件事情，勺子做成的指针，杯子、方糖做成的刻度，增添了海报的趣味性。

❸画面整体的颜色，可以让人放松心情、缓解疲劳。

◎3.5.4 群青 & 石青色

❶ 群青具有稳重、深远的特性,明度比较低,纯度很高,缺点是较容易见到,而且容易被滥用,会导致俗气。

❷ 海报描述的是全球变暖,生动形象地展现了南北极的冰川已消融殆尽,动物没有了栖息之所,警示人们要保护环境,节能减排。

❸ 画面整体由青色系的颜色构成,给人一种压抑、忧郁的感觉,直击人心。

❶ 石青色一般可以在河边看到,那些被水长期浸没的石头,就是这个颜色,给人的感觉是沉着、冷静、较偏冷,也会给人一种孤寂的感觉。

❷ 这是一款关于车的宣传海报。夸张的设计,狼够到自己尾巴的速度应该很快,但是仍没有车跑得快,突出了车速极快这一特点。

❸ 整张海报用色简洁,把观看者的视线都聚集在了公路与车上,起到了宣传产品的效果。

◎3.5.5 青绿色 & 青蓝色

❶ 青绿色会给人带来凉爽、清新的感觉,且青绿色既可以使人原本兴奋的心情冷静下来,也可以使人原本沉静的心情活跃起来。

❷ 海报设计新颖,好似有两个不规则物体要穿透海报,上面的两条黑色细线切割了数字,使画面更加奇特。

❸ 通过改变颜色的明度,进而产生立体效果,同时也使画面充满清透、凉爽的气氛。

❶ 青蓝色被称为青出于蓝而胜于蓝的色彩,具有高贵、纯粹的视觉感,这种色彩不管在任何场合都是个十分受欢迎的色彩,实际使用也非常广泛。

❷ 这是一张关于圣诞的宣传海报。大面积不同明度的青色交织在一起,给人以深远、辽阔的感觉,用红色做点缀,使整体画面有了圣诞的感觉。

❸ 用一个零件代表了麋鹿,画面简约却不简单。

◎3.5.6　瓷青 & 淡青色

❶ 瓷青的纯度稍高、明度稍低，但并没有改变其本质特性，表现出一种清新、透明的视觉感。

❷ 海报用文字代替了图形，好处是准确性高、更具体，传输速度也比较快。

❸ 颜色由深到浅逐渐向内聚集，把人的焦点聚集到中心，突出重点。

❶ 淡青色是纯度非常低的青色，色彩明亮，能够给人清凉的感觉，这点使淡青色经常被使用到表达凉爽感觉的画面中。

❷ 海报中矛盾的构图，将马来西亚与马尔代夫融入一幅画面中，使用各种颜色的色块组成的建筑物，增强了画面的层次感与空间感。

❸ 淡青色的天空给人一种清凉、舒适的感觉，使人忍不住想要放松自己。

◎3.5.7　白青色 & 青灰色

❶ 白青色是明度非常高，而纯度很低的青色，这样的色彩给人以干净、温馨的视觉感受，多用于室内装饰。

❷ 这张海报用来表现细菌无处不在。用干净、清洁的白青色来突出手机上的细菌，让人直观地看到所表述的内容。

❸ 把细菌放大化，赋予可爱的外表，更加吸引人们的注意。

❶ 青灰色是低明度的青色，纯度稍低，重量感较高，给人以稳重但不沉闷的感觉，多用于背景色，可以适当地控制画面的重量感。

❷ 这是一张关于鞋的宣传海报。穿着布鞋踩碎了一副眼镜，碎片飞溅，鞋却完好无损，体现了鞋的质量非常好。

❸ 画面背景运用大面积的青灰色，用红色把商品以及品牌凸显出来，使人一目了然。

◎3.5.8 水青色 & 藏青

① 水青色像水一样清澈、柔和,令人心旷神怡。

② 海报中的文字由不同的几何图形拼接而成,加上镂空造型的老虎,使整幅画面充满了童趣,加以小草的点缀,使得画面更加丰富。

③ 水青色与高明度的白色、橙色搭配在一起,形成视觉冲击,并带给人有趣的感觉。

① 藏青是蓝色与黑色的过渡色,视觉感浅于黑色、深于蓝色。它既能营造出严谨的职业感,又是时髦的配色游戏中不可缺少的主角。

② 百货的创意海报,由饮料、球类、勺子、玩具、珍珠和鞋子组成了美国队长的盾牌,设计新颖,容易吸引消费者。

③ 由商品规则排列而成的图案,使画面极具动感。

◎3.5.9 清漾青 & 浅葱青

① 清漾青的纯度稍低,明度稍暗,是一种充满魅力的青色,具有一定的通透感,并带有时尚、优雅、高贵的视觉特性。

② 这是一款关于眼镜的宣传海报。一条金属质感的鱼,体现了眼镜的润滑、无磨损、耐磨等特点。

③ 鱼的鳞片与镜片的形状相似,让人可以更直观地理解。

① 浅葱青的明度对人的视觉比较有利,并且是一种冷色,这样的色彩能使人产生放松、冷静的感觉,同时也给人干净、明快的视觉感受。

② 海报主要是关于字体设计的,单词整齐地排列,几条线仿佛褶皱掩盖了少部分的字母,却又不影响其辨识度。

③ 海报由两种颜色组成,整体画面简洁却有趣味。

3.6 蓝

◎3.6.1 认识蓝色

蓝色：蓝色是十分常见的颜色，代表着广阔的天空与一望无际的海洋，在炎热的夏天给人带来清凉的感觉，也是一种十分理性的色彩。

色彩情感：理性、智慧、清透、博爱、清凉、愉悦、沉着、冷静、细腻、柔润。

蓝色 RGB=0,0,255 CMYK=92,75,0,0	天蓝色 RGB=0,127,255 CMYK=80,50,0,0	蔚蓝色 RGB=4,70,166 CMYK=96,78,1,0	普鲁士蓝 RGB=0,49,83 CMYK=100,88,54,23
矢车菊蓝 RGB=100,149,237 CMYK=64,38,0,0	深蓝 RGB=1,1,114 CMYK=100,100,54,6	道奇蓝 RGB=30,144,255 CMYK=75,40,0,0	宝石蓝 RGB=31,57,153 CMYK=96,87,6,0
午夜蓝 RGB=0,51,102 CMYK=100,91,47,9	皇室蓝 RGB=65,105,225 CMYK=79,60,0,0	浓蓝色 RGB=0,90,120 CMYK=92,65,44,4	蓝黑色 RGB=0,14,42 CMYK=100,99,66,57
爱丽丝蓝 RGB=240,248,255 CMYK=8,2,0,0	水晶蓝 RGB=185,220,237 CMYK=32,6,7,0	孔雀蓝 RGB=0,123,167 CMYK=84,46,25,0	水墨蓝 RGB=73,90,128 CMYK=80,68,37,1

◎3.6.2 蓝色 & 天蓝色

❶ 蓝色在如今的 IT 行业中可能是被用得最多的色彩，象征意义是：永恒、真理、真实等，同时给人大海一般博大的感觉。

❷ 这是一张设计十分简洁的海报，图中物体都是用线勾勒而成，搭配合理，层次感非常强。

❸ 画面中用一条直线把文字与图形分开，使整体看起来更规整。

❶ 天蓝色是一种高明度的蓝色，纯度也比较低，是用来表现舒适、开阔的理想色彩。

❷ 这是一张电影宣传海报，画中描述的是一个小女孩在洞中爬行，利用许多线条造成凹凸不平的路，增强了画面的空间感。

❸ 运用类似色营造出了一种恐怖、神秘的氛围。

◎3.6.3 蔚蓝色 & 普鲁士蓝

❶ 蔚蓝色晴朗天空的色彩，给人宽阔、自然、博大的感觉。在蓝色系中明度适中，是设计者调色板上的常客，常用在比较正规的场合。

❷ 这是一张有关调料的宣传海报。小玻璃瓶整齐地排列，属于平面构成中的重复构成，把视觉形象秩序化、整齐化，呈现出和谐、统一的视觉效果。

❸ 每个瓶子中的适当留白使整体画面富有透气感。

❶ 普鲁士蓝一种低明度、高纯度的蓝色。在 18 世纪西方较为普遍使用，色彩厚重、稳定，而且不乏神秘感。

❷ 海报字体运用明暗、增减笔画形象、装饰等手法，以丰富的想象力，重新构成字形，既加强了文字的特征，又丰富了标准字体的内涵。

❸ 普鲁士蓝的背景给人以沉着、冷静的感觉，加入橙色点缀，使画面变得柔和起来。

◎3.6.4 矢车菊蓝 & 深蓝

① 矢车菊蓝的明度和纯度都比较低，会给人一种低调、朴实的视觉感受。如果搭配不当也会让画面整体看起来比较压抑。

② 该海报通过轻舞飞扬的液体增强了画面的动感，引导受众的视线从花朵向液体飞溅的方向看去，画面生动活泼，趣味性十足。

③ 画面整体看起来十分简约大方，渐变的背景使中心的主体物更加突出。

① 纯蓝中掺入了黑色形成的深蓝色，具有深邃、神秘的特性，与少量的亮色搭配，增强了画面的视觉冲击力。

② 这是一张关于游戏机的海报设计。通过星空和宇宙向人们传达了技术的先进与发展的迅速。

③ 深蓝中加入色彩饱和度高的彩虹色，使人感觉高端、大气，画面看起来十分华丽。

◎3.6.5 道奇蓝 & 宝石蓝

① 道奇蓝给人很好的视觉体验，明度不高，具有一般蓝色的共性，道奇蓝在现代多用于一些工艺品和艺术品上面。

② 这是一款化妆品的海报设计。通过几何图形的组合与搭配呈现出了魔法帽和兔子的形象，借此展现出化妆品的功能性强与多样化。

③ 大面积的色块使整幅海报看起来既饱满又通透。

① 宝石蓝纯度比深青灰色要高，给人稳重、权威的感觉，多用于一些要求比较正式的场合与设计中。

② 这是一张音乐海报，设计十分简洁，宝石蓝的背景突出了下方的文字，中心黑色线条形成的褶皱更是为海报增添了几分趣味。

③ 一些字号稍小的文字组成线条分布在海报中，起到了画龙点睛的作用。

◎3.6.6 午夜蓝 & 皇室蓝

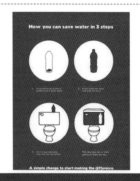

❶ 午夜蓝一种低明度、高饱和度的色彩，给人神秘莫测的感觉，同时具有浓重感，大量使用会使画面的重量感提升。

❷ 海报中幽暗、浓重的午夜蓝搭配着些许发光的霓虹色，让人的脑海里产生一种想要疯狂释放的念头。

❸ 看似杂乱无章却又有迹可循的构图，加以彩色点缀，使人眼前一亮。

❶ 皇室蓝是纯度、明度都非常高的颜色，给人一种高贵、冷艳的感觉。

❷ 这是一张普及如何节约用水的海报设计。每一个步骤都用白色的正圆形做衬托，便于凸显内容的呈现。

❸ 蓝色搭配白色，让人顿觉清透、凉爽。

◎3.6.7 浓蓝色 & 蓝黑色

❶ 浓蓝色具有高雅、重视礼节的贵族气质，明度很低，让人感觉稳重、有教养。

❷ 海报中的文字是由大小不一、颜色不一的圆形组成，奇妙的字体设计给人带来了一场视觉盛宴。

❸ 浓蓝色的圆形放置在文字的下方，使人们能够更加清晰地看到文字内容。

❶ 蓝黑色是深夜毫无光明的黑暗，同时带有一丝蓝色的痕迹，难以琢磨的色彩，万物沉寂的色彩。

❷ 这是万圣节主题的海报，用了阴森、恐怖的蓝黑色木板做背景，将万圣节的恐怖气氛展现得淋漓尽致。

❸ 蓝黑色的背景色，缀以冰激凌的白色，更衬托出冰激凌的鲜滑、细腻。

◎3.6.8 爱丽丝蓝 & 水晶蓝

❶ 爱丽丝蓝是薄冰一般的微蓝，给人非常凉爽的感觉，在商业设计上经常突出其给人冰凉的特性。同时，这种蓝色也给人优雅、平静的感觉。

❷ 这是一张公益海报，将要表达的重心放在海报中心，牢牢抓住人们的眼球，引发人们的深思。

❸ 清透无瑕的颜色，令人视觉放松，心情舒爽。

❶ 水晶蓝非常明亮的淡蓝，给人一种清爽、凉快的感觉，是当代的流行色之一，经常用到饮料等与水有关的产品。

❷ 一股清新自然的感觉从海报中流露出来，男子轻盈地飞起抓住了人们眼球的同时，也使人感到放松与惬意。

❸ 整幅画面的明度都较低，营造出一种安静、闲适的气氛。

◎3.6.9 孔雀蓝 & 水墨蓝

❶ 孔雀蓝是具有宝石光泽的蓝色，较低明度，较高纯度，色彩重量感较大，具有稳重但不失风趣的特性。

❷ 海报运用了文字与图形相结合的方式，首字母放大且由许多小图形构成，使画面看起来更加丰富、饱满。

❸ 文字略微倾斜，使画面看起来显得不那么死板。

❶ 水墨蓝具有水墨的通透性，幽深、神秘。

❷ 这是一张电影海报，美人鱼翘起的尾巴又构成了小船，设计得十分巧妙。

❸ 棕色搭配水墨蓝的颜色，看起来很和谐的同时，又能引人沉思。

3.7 紫

◎ 3.7.1 认识紫色

紫色：紫色是由温暖的红色和冷静的蓝色化合而成的，能够给人带来强烈的视觉刺激。在中国传统里，紫色是尊贵的颜色；而在现代，紫色则是代表女性的颜色。

色彩情感：神秘、冷艳、高贵、优美、奢华、孤独、隐晦、成熟、勇气、魅力、自傲、流动、不安、混乱、死亡。

紫色 RGB=102,0,255 CMYK=81,79,0,0	淡紫色 RGB=227,209,254 CMYK=15,22,0,0	靛青色 RGB=75,0,130 CMYK=88,100,31,0	紫藤色 RGB=141,74,187 CMYK=61,78,0,0
木槿紫 RGB=124,80,157 CMYK=63,77,8,0	藕荷色 RGB=216,191,206 CMYK=18,29,13,0	丁香紫 RGB=187,161,203 CMYK=32,41,4,0	水晶紫 RGB=126,73,133 CMYK=62,81,25,0
矿紫 RGB=172,135,164 CMYK=40,52,22,0	三色堇紫 RGB=139,0,98 CMYK=59,100,42,2	锦葵紫 RGB=211,105,164 CMYK=22,71,8,0	淡紫丁香 RGB=237,224,230 CMYK=8,15,6,0
浅灰紫 RGB=157,137,157 CMYK=46,49,28,0	江户紫 RGB=111,89,156 CMYK=68,71,14,0	蝴蝶花紫 RGB=166,1,116 CMYK=46,100,26,0	蔷薇紫 RGB=214,153,186 CMYK=20,49,10,0

◉3.7.2 紫色 & 淡紫色

❶ 紫色象征华丽、贵重和神秘，是深受女性喜爱的色彩。紫色系在有色系中是明度较低的色彩。

❷ 海报泼墨般的艺术表现手法，给人以喧闹、律动的感觉。

❸ 由于画面很纷乱，以至于看不清画面上的文字，更引人注目。

❶ 纯度非常低的淡紫色，明度非常高，给人带来舒适、清凉、安全的感觉，经常会在家居中见到。

❷ 海报由浅到深的紫色，层层叠叠，营造出幽深、神秘的气氛。

❸ 海报构图十分简单，人与鸟笼在近处，背景虚幻，让人看不清后面的景物，凸显出阴森、恐怖的气氛。

◉3.7.3 靛青色 & 紫藤色

❶ 靛青色是明度极低的紫色，是紫茄子的色彩，一种微妙的暖色，由于明度很低，给人神秘莫测的感觉。

❷ 素描形式的海报，叶子与藤蔓交织在一起，增强了表现力。

❸ 靛青色的文字，加在微乱的背景上，不会显得突兀，反而变得更加清晰。

❶ 紫藤色的纯度较高，给人优雅、迷人的视觉感受，与牛奶的白色相互搭配，给人带来温软舒适的感觉。

❷ 这是一张牛奶巧克力的海报。海报中的文字好像是由牛奶浇灌出来的，体现了巧克力中含奶量高。

❸ 背景色选用了浪漫的紫色，正符合巧克力的特点。

◎3.7.4 木槿紫 & 藕荷色

① 木槿紫处于蓝紫和红紫的交接地带，明度较低，是一种优雅中透出华丽的色彩。

② 这是一款音乐类的海报设计。将人物与乐器融合在一起，在点明主题的同时增强了画面的趣味性。

③ 运用互补色搭配，增强了视觉冲击力。

① 藕荷色带有紫色的神秘、梦幻的视觉特征，也具有粉色浪漫的特点，但由于纯度较低，会更多地显出一种含蓄、内敛的视觉效果。

② 海报中小孩子脑中的奇幻世界，构图简约但很丰富，使人一目了然。

③ 运用彩色的场景，更能吸引人们的注意。

◎3.7.5 丁香紫 & 水晶紫

① 丁香紫的纯度较低，所以具有清纯、优雅的视觉特性，更容易受到少女的青睐。

② 这是一张有关香水的宣传海报。淡淡的丁香紫将女人的神秘、优雅展现得极致完美。

③ 海报中情不自禁地伸出手去拿香水，也体现出了女士对这款香水的喜爱。

① 水晶紫是纯度较低的紫色，给人一种掺入了一定灰色的感觉，除了具有神秘、高贵的紫色特性外，也是一种具有稳定感的色彩。

② 这是一张以插画形式展现的海报招贴设计。图中用圆形将举着伞飞起来的小人衬托出来，与下方的建筑相呼应，使画面整体看上去奇幻而有趣。

③ 不同明度的紫色搭配在一起，使整幅画面看起来十分和谐。

◎3.7.6 矿紫 & 三色堇紫

❶ 矿紫的纯度稍低，明度也较低，这种色彩常常带有美人暮年、年华流逝的含义。

❷ 这是跟聚会有关的海报，各种表情的彩蛋围绕在一起，为海报增添了许多趣味感。

❸ 海报虽然用了很多种颜色，但其主体还是紫色系，加以少量其他颜色，丰富了画面。

❶ 三色堇紫散发出充满魅力和魔幻的吸引力，使观者为它倾倒。

❷ 这是一张有关食物的宣传海报。食物本身鲜艳亮丽的颜色搭配上三色堇紫，营造出华丽的氛围。

❸ 画面中白色的字母代表每种食物的卡路里，容易吸引爱美女士的眼球。

◎3.7.7 锦葵紫 & 淡紫丁香

❶ 锦葵紫是一种低纯度的紫色，明度适中，较易和其他色彩搭配，同时也适合大面积使用，来营造出一种淡淡的优雅。

❷ 暗色系的背景加以几种明亮的颜色，使整张海报看起来既饱满又华丽。

❸ 海报中有许多黑色的图形，好像许多剪影，丰富了整幅画面。

❶ 淡紫丁香带有紫色的高贵，又给人幽香感，是一种深受女性青睐的色彩，具有梦幻和缥缈的视觉特性，和淡粉色相似。

❷ 弯月形的淡紫丁香香水瓶，给人一种静谧、恬静、淡雅的感觉。

❸ 香水的四周围绕着鲜花，顿感香气扑鼻。

◎3.7.8 浅灰紫 & 江户紫

① 浅灰紫明度不高，由于这种色彩中含有的灰色成分较多，给人一种神秘、守旧、诡秘的视觉感。

② 这是一张关于驾车安全的公益海报。用人的心脏来体现，呼吁大家要注意行车安全。

③ 紫色与蓝色搭配，给人一种冷静、理智的感觉。

① 江户紫明度较高，给人一种清透、明亮的感觉。

② 这是一张关于油漆的宣传海报。用油漆浇铸出铁塔的形状，体现了油漆牢固这一特点。

③ 海报整体构图简单，但却突出一种简约美。

◎3.7.9 蝴蝶花紫 & 蔷薇紫

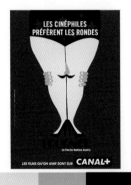

① 蝴蝶花紫是一种以植物花朵来命名的色彩，这种类似于酒红色的色彩极富个性，充满独立精神。

② 这是关于法国电视台的海报，幽默、戏剧的画面十分容易吸引人们的眼球。

③ 女人雪白的腿中间出现了男人的鼻子与胡子，为海报增添了许多趣味性。

① 蔷薇紫是具有玫瑰红特点的色彩，但红色的成分偏少，色彩上显得偏紫色，给人一种优雅而捉摸不透的感觉。

② 这是一张家装建材的海报，画面中浴缸独特的造型吸引了人的眼球。

③ 蔷薇紫色的背景使画面变得柔和，使白色的浴缸更加突出。

3.8 黑白灰

◎3.8.1 认识黑白灰

黑色：黑色神秘、黑暗、暗藏力量。它将光线全部吸收没有任何反射。黑色是一种具有多种不同文化意义的颜色，它可以表达对死亡的恐惧和悲哀，黑色似乎是整个色彩世界的主宰。

色彩情感：高雅、热情、信心、神秘、权力、力量、死亡、罪恶、凄惨、悲伤、忧愁。

白色：白色象征着无比的高洁、明亮，在森罗万象中有其高远的意境。白色还有凸显的效果，尤其在深浓的色彩间，一道白色，几滴白点，就能起极大的鲜明对比。

色彩情感：正义、善良、高尚、公正、纯洁、端庄、正直、少壮、悲哀、世俗。

灰色：比白色深一些，比黑色浅一些，夹在黑白两色之间，幽幽的、淡淡的，天地初开最中间的灰，单纯、寂寞、空灵、捉摸不定。

色彩情感：迷茫、实在、老实、厚硬、顽固、坚毅、执着、正派、压抑、内敛、朦胧。

白 RGB=255,255,255
CMYK=0,0,0,0

月光白 RGB=253,253,239
CMYK=2,1,9,0

雪白 RGB=233,241,246
CMYK=11,4,3,0

象牙白 RGB=255,251,240
CMYK=1,3,8,0

10% 亮灰
RGB=230,230,230
CMYK=12,9,9,0

50% 灰 RGB=102,102,102
CMYK=67,59,56,6

80% 炭灰 RGB=51,51,51
CMYK=79,74,71,45

黑 RGB=0,0,0
CMYK=93,88,89,88

⊙3.8.2　白＆月光白

① 白色是一种纯洁、悲哀的颜色，属于无色系。
② 这是一张关于保护动物的公益海报。设计师整幅画面只在"角"上面用了鲜艳的红色，来警醒着读者不能看到廉价的犀牛角就忘记背后惨痛的生命。
③ 呼吁大家还野生动物一个安全的生存环境，也还我们人类自己一个安心的港湾。

① 月光白具有月光般的清冷、高洁。
② 海报中使用黑白两色的文字相互搭配，使文字的体现更具有层次感，同时大小字号的对比起到了很好的协调效果。
③ 大写的 E 倾斜摆放，给人以很强的视觉冲击力。

⊙3.8.3　雪白＆象牙白

① 雪白稍微带有些许的红色成分，给人典雅、高贵的感觉，还有粉色梦幻一般的感觉，这点在与其他的粉色搭配时容易表现出来。
② 这是一张纪录片的宣传海报。呼吁保护绿洲，用水做成一个沙漏的形状，把它转过来就可以浇灌绿洲，设计十分独特。
③ 海报画面整体清透、无瑕，让人感到生机盎然。

① 象牙白是一种高贵、典雅的颜色，一般应用在化妆品领域。
② 这是一张歌剧院的宣传海报。象牙白与红色组合在一起，给人以强烈的视觉冲击。
③ 白色的头发，红色的眼周，给人以凄凉、悲哀的感受。

◉ 3.8.4　10%亮灰＆50%灰

❶ 这个灰色的明度稍高，可以产生典雅、稳定、平静等视觉感受。

❷ 这是一张微波炉的宣传海报。表达出如果不想让鱼肉加热完像轮胎一样硬，就选择这款微波炉。

❸ 图案居于版面正中心，牢牢地抓住了人们的视觉重心。

❶ 低明度的灰色总是给人稳重、厚实的视觉感受，在配色中如果大量使用，会造成一定的心理压力。

❷ 这是一张商业海报设计。图中男人与女人的头相互交换，代表了公司的图形交互技术，容易吸引人们的眼球。

❸ 画面整体运用黑白灰三种颜色，营造出了时尚的氛围。

◉ 3.8.5　80%炭灰＆黑

❶ 炭灰色不仅具有稳重、沉重的特性，还给人以高级、深邃的感觉。

❷ 这款海报是世界第一大黑啤品牌的广告，炭灰色的海报设计，突出了产品的颜色。

❸ 黑白灰三色的结合让海报更纯粹。

❶ 黑色代表了死亡与罪恶，充满了恐惧与悲哀，有时也代表着时尚。

❷ 这是一幅禁烟海报，由禁止吸烟的英文组成了一支香烟，警示着人们不要吸烟。

❸ 黑色的背景给人以死亡、恐惧的感觉，正如香烟带给人们的危害一样。

第4章 海报招贴设计的类型

海报招贴设计的类型大致上可分为商业海报、电影海报和公益海报。

特点:

◆ 商业海报主要是商家宣传自己的产品或者是宣传一些服务类项目以达到营利的目的。

◆ 电影海报主要是突出电影里的重要人物,达到吸引消费者进而增加票房收益的效果。

◆ 公益海报主要是提高人们的某种意识,让公益之水灌溉全人类。

4.1 商业海报

商业海报是指宣传商品或商业服务的商业广告性海报。商业海报的设计就是以海报的形式来推销产品给消费者。

随着社会经济的不断发展，人们的生活水平不断提高，社会越来越商业化，以满足人们日益增长及不断差异化的物质文化需求。这时商家就会通过各种方式来宣传自己，商业海报就是其中的一种宣传方式。

现如今，商业海报的创新是对设计理念和思维的创新。通常采用夸张、拟人、置换等表现手法，内容有趣、耐人寻味。

◎ 4.1.1　服饰商业海报

设计理念：选用衣服的面料做背景，运用文字与图片相结合的方式来表现整体画面，和谐而统一。

色彩点评：使用青色色调打造出清透、凉爽的氛围，加以粉色和绿色做点缀，使画面更具青春活力。

① 画面中人物的造型使画面更具动感。

② 对海报的文字做了艺术处理，衬着服装的图案，让人看起来觉得很新颖。

③ 画面中人物的衣服有一部分是由字母组成，这更能吸引人们的眼球。

RGB=54,189,210 CMYK=68,7,22,0
RGB=0,108,158 CMYK=88,55,25,0
RGB=228,229,232 CMYK=13,9,7,0
RGB=199,216,48 CMYK=32,6,87,0

本作品是通过相机拍摄展现的，将商品的纹理和精粹完美地展现了出来。

RGB=200,222,229 CMYK=26,7,10,0
RGB=174,9,26 CMYK=39,100,100,5
RGB=37,77,122 CMYK=91,75,38,2
RGB=95,49,44 CMYK=59,82,79,38
RGB=226,207,192 CMYK=14,21,24,0

本作品运用手绘图案来吸引更多的顾客，通过手绘海底的环境来突出商品的舒适感。

RGB=99,151,165 CMYK=66,33,33,0
RGB=19,30,48 CMYK=94,89,66,52
RGB=255,255,255 CMYK=0,0,0,0
RGB=169,116,95 CMYK=42,61,62,1
RGB=215,197,188 CMYK=19,24,24,0

服饰商业海报设计技巧——夸张的手法

　　服饰商业海报的最终目的是将商品信息向诉求对象传达出来，但信息的传达并不是简单、生硬、直截了当的，而是以受众能够接受并且乐于接受的形式，有说服力地传达出来，以达到预期效果。

　　把鞋子夸张地表现成一座小岛，长了一些树木，直观地表达出鞋子的舒适、耐磨，周围又添加了许多其他的物品，在丰富画面的同时也使画面更加饱满。

　　画面夸张地把鞋子放大，使女人踩着鞋子就可以够到悬挂的风扇，表达出鞋子很高却十分稳固的特点，抓住了消费者的心理需求，进而引导消费者购买。

配色方案

双色配色	三色配色	四色配色

服饰商业海报设计赏析

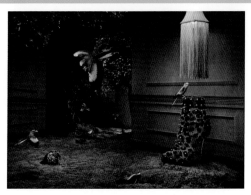

◉ 4.1.2 食品商业海报

设计理念：作品按形式美的法则进行组织构图，构成了整齐、有趣的图案。

色彩点评：主体图案由深浅不一的黄色食物构成，搭配黑色的背景，使图案更富有冲击力。

① 食品的排列方式给人一种规则、有序的感觉。

② 图案隐约的对称摆放形式，可以调和图形的平衡感，还可以点缀画面。

③ 图案由真实的食品摆放拍摄而成，更具吸引力，容易抓住人们的眼球。

RGB=254,,215,19 CMYK=6,19,87,0

RGB=249,159,7 CMYK=3,48,92,0

RGB=199,98,0 CMYK=28,72,100,0

RGB=0,0,0 CMYK=93,88,89,80

本作品是拍摄的实物加以修饰得来的，保留了食品的真实原貌，使人可以直观地看到商品，引起消费者购买欲望。

■ RGB=151,,33,21 CMYK=45,98,100,14

□ RGB=250,255,252 CMYK=3,0,2,0

▨ RGB=129,177,60 CMYK=57,17,91,0

▨ RGB=245,225,213 CMYK=5,15,16,0

■ RGB=141,30,84 CMYK=54,100,53,7

本作品构图十分饱满，以清新自然的蓝色和绿色做背景，红色的水果做点缀，使画面富有层次感，增强了视觉冲击力。

▨ RGB=81,149,210 CMYK=69,35,5,0

□ RGB=250,255,253 CMYK=3,0,2,0

▨ RGB=172,200,31 CMYK=42,10,94,0

■ RGB=194,37,44 CMYK=30,97,90,1

■ RGB=3,24,137 CMYK=100,97,37,0

食品商业海报设计技巧——色彩鲜明有个性

　　食物商业海报应该有鲜明的色彩，色彩要尽量有一个主体性色调，鲜明而又要有强烈的对比，海报要富有创造性和想象力，使观者留下无法忘怀的印象。

　　这是一幅关于果冻的海报，以商品为中心主体，高清、高饱和度的果粒诱惑着人们的味蕾，从侧面突出了食品的新鲜。

　　这是关于甜点奶油的海报，奶油镶嵌在茄子中，同样突出了产品的新鲜，海报的背景选用了茄子表皮的颜色，使画面看起来更加和谐、更富有趣味性。

配色方案

三色配色　　　　　　　　四色配色　　　　　　　　五色配色

食品商业海报设计赏析

◎4.1.3 化妆品商业海报

设计理念：海报采用了拍摄的效果呈现，优雅的女性与绅士的男性更能表达出香水的魅力。

色彩点评：画面主体选用了纯度较低的高级灰，这样能更好地突出产品的高贵。

❶女士的表情展现出了产品的魅力与神秘。

❷男士在旁边陶醉的表情更加吸引人的注意，仿佛让观看的人也沉浸在了迷人的香气里。

❸画面的左下角放置了产品的真实图片，让人们可以直观地看到，并且打破了画面的沉闷，使整个画面看起来更加丰富。

- RGB=193,171,160 CMYK=29,35,34,0
- RGB=16,29,61 CMYK=99,97,58,40
- RGB=244,208,189 CMYK=5,24,24,0
- RGB=226,201,127 CMYK=17,23,56,0

这是一张沐浴露的海报设计。将泡沫与手结合在一起，给人直观的感受是双手正在为人进行按摩，借此来体现产品的舒适度，同时光滑的背部也体现出了产品温和清洁、滋养肌肤，使肌肤表达出了柔软、光滑的效果。

- ☮ RGB=214,169,127 CMYK=21,39,51,0
- RGB=250,255,253 CMYK=3,0,2,0
- RGB=202,200,203 CMYK=24,20,17,0
- RGB=39,31,28 CMYK=78,79,81,62
- RGB=99,149,76 CMYK=68,31,85,0

本作品是关于口红的宣传海报。口红的颜色取自画面中的蝴蝶兰花，体现出产品纯天然而且具有花香，右侧是一个涂着口红的女人，可以让人们直观地看到产品效果，进而购买产品。

- RGB=233,120,175 CMYK=11,66,4,0
- RGB=250,255,253 CMYK=3,0,2,0
- RGB=16,16,16 CMYK=87,83,83,72
- RGB=242,202,190 CMYK=6,27,22,0
- RGB=229,192,105 CMYK=15,28,65,0

化妆品商业海报设计技巧——突出质感

　　化妆品商业海报设计技巧主要在于处理素材与细节效果上，当然还有海报的整体氛围。化妆品海报应主要注重色彩方面，营造出细腻、柔滑、自然、饱满的感觉，以抓住爱美人士的眼球。

　　这是一幅关于化妆品的海报设计。背景添加了一些扩散的特效，使画面看起来富有空间感，光芒四射。将产品的真实图片摆放在特效扩散的中心位置，用来突出产品的展示，使其更加引人注目。文字整齐地摆放在左侧，使画面整体更加丰富。

　　该作品的背景选用了由蓝到紫的渐变色，给人一种梦幻般的感觉，细碎的彩色色块仿佛璀璨的星星，衬托出产品的光耀夺目、华丽迷人。

配色方案

双色配色　　　　　　　三色配色　　　　　　　五色配色

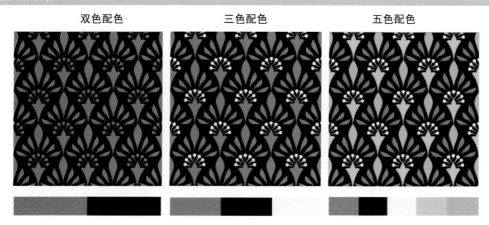

化妆品商业海报设计赏析

设计理念：商品位于海报正中间，抓住了人们的视觉重心，运用了投影的效果，使画面更加饱满。

色彩点评：画面背景运用了色相的渐变，丰富了海报的节奏感，使画面看起来高端、华丽。

❶ 文字与背景都使用了渐变的效果，看起来十分和谐。

❷ 商品上的人物炫酷的造型与海报所给人的感觉相一致。

❸ 画面下方的一排文字也运用了渐变的方式与整体相呼应。

- RGB=151,170,186 CMYK=47,29,22,0
- RGB=75,99,127 CMYK=78,62,41,1
- RGB=75,72,120 CMYK=82,80,36,1
- RGB=94,56,113 CMYK=76,90,36,2

这是一张宣传手机的海报设计。选用的代表科技与智慧的蓝色作为图像的主色调，与产品的属性相互衬托。画面上下成对称效果，增强了整体的趣味性，更加容易吸引消费者的眼球。

- RGB=1,0,6 CMYK=93,90,84,77
- RGB=243,255,255 CMYK=6,0,2,0
- RGB=81,122,159 CMYK=74,49,27,0
- RGB=186,176,167 CMYK=32,30,32,0
- RGB=153,222,255 CMYK=42,0,1,0

本作品描述的是微波炉，弱化了背景颜色，使产品更加突出，缩小的树木与电线杆更是为画面增添了许多趣味性。

- RGB=138,169,187 CMYK=52,28,22,0
- RGB=240,248,250 CMYK=8,1,3,0
- RGB=178,204,219 CMYK=35,14,12,0
- RGB=39,40,44 CMYK=83,78,71,53
- RGB=187,35,57 CMYK=34,98,79,1

电子产品商业海报设计技巧——突出潮流

电子产品商业海报设计技巧主要在于突出潮流与时尚，将产品的主要特点及功能完美地呈现在海报上，使人想要进行更深入的了解。

这是一幅关于手机的宣传海报。运用了合理夸张的手法来体现手机屏幕的效果非常逼真，撞击着人们的眼球。构图十分完整，整体画面看起来很饱满。

该作品的背景选用了渐变的蓝色，空调与下方的白色色块使画面更加和谐。同样运用了合理夸张的手法，体现出空调的制冷效果很好。

配色方案

双色配色　　　　　　　三色配色　　　　　　　五色配色

电子产品商业海报设计赏析

◉ 4.1.5 房地产商业海报

设计理念： 这张海报主要描述的是房子周边的美丽景色，下方是楼盘的样子，这样更能吸引消费者的眼球。

色彩点评： 画面背景有一种黄昏的感觉，温暖又美丽，让人感受到住在那里是一件很美妙的事情。

🔵选择拍摄黄昏的景色，使画面十分温馨。

🔵左侧停着飞机，表达出此地非常宽阔，右侧的草地和水，又表达出此地依山傍水，风景独好。

🔵画面底部摆放了楼盘的照片，使人不用实地过去也可以看到楼的样貌。

RGB=244,192,86 CMYK=8,31,71,0
RGB=170,96,68 CMYK=41,71,77,2
RGB=1,89,101 CMYK=92,61,56,12
RGB=129,145,79 CMYK=58,38,80,0

这是一张关于房地产的宣传海报。用门的把手来表示房子，背景是蓝天和绿草地，体现出房子周围空气新鲜、自然风景优美。

RGB=0,84,201 CMYK=90,67,0,0
RGB=168,203,67 CMYK=43,7,85,0
RGB=255,255,255 CMYK=0,0,0,0
RGB=147,158,163 CMYK=49,34,32,0
RGB=254,188,39 CMYK=3,34,85,0

这幅作品是房地产海报，画面中表现的是房子周围的景色，居住在湖畔的周边，景色又十分优美，观日出日落，怎能不让人动心。

RGB=55,109,181 CMYK=81,57,8,0
RGB=248,239,234 CMYK=4,8,8,0
RGB=248,150,73 CMYK=2,53,72,0
RGB=89,98,109 CMYK=73,61,51,5
RGB=10,9,9 CMYK=89,85,85,76

房地产商业海报设计技巧——温馨、优美的环境

房地产商业海报设计技巧主要在于海报中房子的样貌与周边环境是否温馨、优美，从而使人产生想要入住的感觉。

这是一幅关于房地产的宣传海报。主体是一幢大房子，房子的颜色选择起着很大的作用，暖色的房子，给人一种温馨的感觉，门前有许多草坪，体现出周围绿化良好。

该作品的背景选用了黑色，这样更能突出房子的温馨感觉。海报选取了房子的一部分，把房子华丽的感觉展现了出来，更能吸引消费者前来购买。

配色方案

三色配色　　　　　　　　四色配色　　　　　　　　五色配色

房地产商业海报设计赏析

◎ 4.1.6　汽车商业海报

设计理念：画面中的男孩眼睛被吹得睁不开，冰激凌都被吹到了衣服上，体现了车的速度非常快。

色彩点评：背景色选用了黑色，深邃、暗含力量，更能突出画面。

🔘 设计十分独特，具有创意，打破了常规的汽车海报形式。

🔘 整体色调统一，给人一种舒适的视觉效果。

🔘 文字的摆放，使整幅画面和谐、饱满。右下角将产品的标识展现出来，加强了受众对产品的了解。

- RGB=5,9,12 CMYK=92,86,83,75
- RGB=198,163,154 CMYK=27,40,35,0
- RGB=229,241,233 CMYK=14,2,12,0
- RGB=14,109,167 CMYK=87,55,19,0

这是一张汽车海报，运用了夸张的手法，把汽车跟飞机放到了一起，显示出了车的性能良好，车速非常快。

- RGB=162,168,180 CMYK=42,31,24,0
- RGB=248,239,234 CMYK=4,8,8,0
- RGB=255,255,255 CMYK=0,0,0,0
- RGB=205,230,235 CMYK=24,4,9,0
- RGB=219,71,88 CMYK=17,85,55,0

这幅作品是汽车海报，在极其恶劣的环境下，船与雕像都被冻在了雪地里，汽车却还在行驶，体现了车的防滑、防冻性能良好。

- RGB=53,61,82 CMYK=85,78,56,24
- RGB=248,239,234 CMYK=4,8,8,0
- RGB=113,119,135 CMYK=64,53,40,0
- RGB=202,210,216 CMYK=24,15,13,0
- RGB=201,4,0 CMYK=27,100,100,0

汽车商业海报设计技巧——抓住消费者的注意力

汽车商业海报设计技巧主要在于抓住消费者的注意力，图像非常重要，有时候一个图像胜过千万个文字，而标新立异的创意图片更易令人难以忘怀。

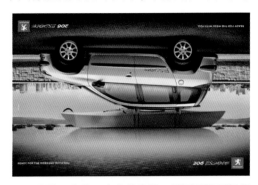

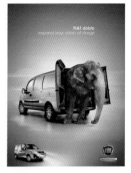

这是一张关于汽车的海报，画面采取了标新立异的形式，让车看起来像倒着一样，很有趣味性，更能吸引消费者的眼球。

该作品的创意十分新颖，一头大象从车里走了出来，体现了车内的空间非常大，承重性良好，左下角车的图像可以让人看到车的全貌，满足了消费者的心理需求。

配色方案

三色配色　　　　　四色配色　　　　　五色配色

汽车商业海报设计赏析

◎4.1.7 文娱商业海报

设计理念：这是一款音乐主题的海报设计。中心型的版式构图将受众的视线集中在画面的中心位置，引导受众观看海报的内容。

色彩点评：画面背景由三种明度较高的颜色组成，给人以华丽的视觉感受，大大增强了画面的视觉冲击力。

🔴白色的文字在色彩缤纷的背景中更显突出。

🔵背景采用尖锐三角形的色块将画面进行区分，使画面看起来主次分明，动感十足。

🟣人物周围物品与音乐的主题相呼应，同时色彩都是背景颜色的类似色，使画面整体的配色看起来和谐统一。

- RGB=209,21,134 CMYK=24,95,12,0
- RGB=1,179,179 CMYK=74,9,37,0
- RGB=113,58,149 CMYK=69,87,6,0
- RGB=255,255,255 CMYK=0,0,0,0

这张关于文娱的海报，色彩明亮、清透，给人以清凉的感觉，加以粉红色做点缀，使画面看起来生动有活力，倾斜的构图也增加了画面的悦动感。

- RGB=1,178,196 CMYK=73,11,27,0
- RGB=234,60,93 CMYK=9,88,49,0
- RGB=255,255,255 CMYK=0,0,0,0
- RGB=234,207,191 CMYK=10,23,24,0
- RGB=0,66,65 CMYK=93,66,71,35

这幅作品是一张文化类海报，由许多把椅子组成的人头，既和谐又富有冲击力，经典的红与黑搭配，给人一种喧闹和沉寂的感觉。

- RGB=233,29,54 CMYK=9,95,75,0
- RGB=255,255,255 CMYK=0,0,0,0
- RGB=8,7,7 CMYK=90,86,86,76
- RGB=143,23,34 CMYK=47,100,98,18

文娱商业海报设计技巧——文字与图形的结合

　　文娱商业海报设计技巧主要在于图形与文字之间的结合，文字的组合与排列可以构成许多不同的图形，而这些文字组成的小图形则要与整体图案相结合，产生和谐、独特的美感。

这是一张文娱类海报，深蓝色的背景给人一种沉静、深邃的感觉，放大的字体牢牢地抓住人们的眼球，细小的文字则丰富了海报的内容。

该作品的背景选用了青色，给人以冷静、清凉的视觉效果，黑色色块的加入，为整幅海报增添了许多趣味性，排版独特、时尚。

配色方案

双色配色　　　　　　　三色配色　　　　　　　五色配色

文娱商业海报设计赏析

◎4.1.8 旅游商业海报

设计理念： 画面的前景通过灰色的色块将文字明显的衬托出来。背景则是风景的照片，将前景与背景相结合可以看出一个正在吃鸡腿的男人的形状。正负式的构图增强了画面的趣味性，使整则海报奇特、新颖。

色彩点评： 男人的形象是由黄到红的渐变颜色，在灰白色背景的衬托下给人以热情、活力的感觉。

🌑 类似色的搭配使画面给人一种和谐的感觉。

🌑 两种大小不同的文字排列使画面既不过于混乱，又不显得单调。

🌑 海报中人物的设计十分具有趣味性。

RGB=229,227,229 CMYK=12,11,8,0
RGB=252,202,68 CMYK=5,27,77,0
RGB=207,47,31 CMYK=24,93,98,0
RGB=42,1,2 CMYK=73,94,90,70

这是一张旅游海报。蓝天、白云、富丽堂皇的建筑，可爱的小象一家，无一不吸引着人们想要去旅游。

RGB=207,207,207 CMYK=22,17,16,0
RGB=255,255,255 CMYK=0,0,0,0
RGB=135,202,254 CMYK=48,11,0,0
RGB=29,29,29 CMYK=84,79,78,63
RGB=250,214,152 CMYK=4,21,45,0

本作品是老式旅游海报。橙色与蓝色的搭配把复古的感觉体现得非常到位，画面层次感很强，十分有趣味。

RGB=27,68,122 CMYK=95,82,35,1
RGB=255,255,255 CMYK=0,0,0,0
RGB=250,200,164 CMYK=2,29,36,0
RGB=237,101,53 CMYK=8,74,79,0
RGB=241,183,85 CMYK=9,35,71,0

旅游商业海报设计技巧——画面真实、引人入胜

旅游商业海报设计技巧主要在于拍摄的画面景色优美，标志性的建筑与当地景色引人入胜，使人产生想要身临其境、先睹为快的心理。

这是一张关于旅游的创意海报。海报突出了旅游的核心卖点，主体是美国的自由女神像，采用夸张的手法来重点突出主题并加以熏陶。

画面选择了许多景点的标志性建筑，抓住了它们与众不同的特征，以创意元素的形式表达了出来，它们彼此相互衬托，以达到集中、简洁的效果。

配色方案

三色配色　　　　　　四色配色　　　　　　五色配色

旅游商业海报设计赏析

设计理念：海报的主体是一个彩色棒棒糖，配以解释的文字，使画面更加丰富、饱满。

色彩点评：棒棒糖的每一种颜色都代表着提高英语的要点，螺旋着排列，给人一种缤纷多彩的趣味性。

① 教育类海报多选用孩子们喜欢的鲜艳色彩。

② 文字分布在画面的各个地方，丰富了整个画面。

- RGB=0,139,90 CMYK=83,32,80,0
- RGB=249,173,12 CMYK=4,41,90,0
- RGB=223,35,15 CMYK=15,95,100,0
- RGB=228,73,98 CMYK=12,84,48,0

这张关于教育的海报分为三个部分，构图基本一致，互补色蓝色与橙色之间过渡了黄色，使画面看起来非常和谐。

- RGB=1,,170,173 CMYK=75,14,38,0
- RGB=243,107,55 CMYK=4,71,78,0
- RGB=255,255,255 CMYK=0,0,0,0
- RGB=244,219,129 CMYK=9,16,57,0
- RGB=124,195,142 CMYK=56,6,55,0

这张作品是一则教育类海报。灯泡代表着智慧，灯线组成了教育这个单词，在文字方面做得十分细腻、精致，结构组成相对饱满。

- RGB=1,104,57 CMYK=89,49,98,13
- RGB=255,255,255 CMYK=0,0,0,0
- RGB=50,160,72 CMYK=76,18,91,0
- RGB=152,145,137 CMYK=47,42,43,0
- RGB=190,199,89 CMYK=34,15,75,0

教育商业海报设计技巧——色彩鲜艳、主题鲜明

　　教育商业海报设计技巧主要在于主题要鲜明,色彩要明亮,能够吸引孩子们的目光,从而达到宣传的目的。

　　这是一幅关于教育的海报,红色的背景产生了很强的视觉冲击力,海报是讲如何考入英国大学的,海报用了米字旗的大巴车来表达,文字排列十分整齐,使画面看起来很规整。

　　该作品的背景选用了糖果色,给人一种青春、阳光、富有活力的感觉,图案选择了上学时用到的物品,让人感到轻松、惬意。

配色方案

三色配色　　　　　　四色配色　　　　　　五色配色

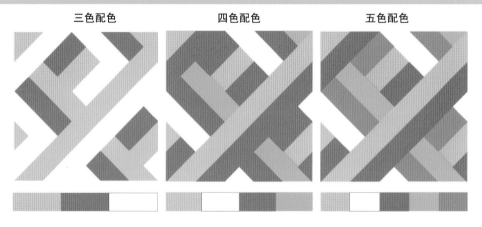

教育商业海报设计赏析

4.2 电影海报

电影海报是电影公映前期对电影的宣传，能起到增加票房和吸引消费者的作用。

随着社会的不断发展，电影已经成为人们生活的一部分，电影海报制作得也越来越精美，表现的手法新颖而独特，蕴含的文化也越来越丰富，深受人们的喜爱。

电影海报主要可分为故事电影海报、美术电影海报、新闻纪录电影海报和科学教育电影海报。

◉4.2.1 故事电影海报

设计理念：这是英国喜剧片《海盗电台》宣传海报，故事发生在船上，所以海报设计成四个男人在船上，如果不小心就会掉下去的画面。

色彩点评：使用蓝色做背景颜色，给人以辽阔、清透的视觉效果，红色的船与文字，更是画面中的亮点，使人一目了然。

1 画面中的人有高矮胖瘦之分，丰富了整体画面。

2 海报对重要的文字做了加大加粗的效果，让人一眼就抓住重点。

3 画面中的第一个男人的一只脚已经悬空，让人不禁会猜测接下来会发生什么事。

- RGB=22,155,194 CMYK=77,27,20,0
- RGB=173,225,246 CMYK=36,1,5,0
- RGB=194,29,37 CMYK=30,99,96,1
- RGB=66,60,155 CMYK=86,86,4,0

本作品主要描述的就是女主角的经历，故而海报的主体选择了女主角的照片，电影的名称选用了与背景颜色对比较强的黄色，整体画面更加醒目。

本作品是一部科幻片的宣传海报，把电影的主角形象放到了海报上，可爱的外观可以吸引更多观众。

- RGB=76,153,157 CMYK=71,29,40,0
- RGB=255,197,10 CMYK=3,29,89,0
- RGB=255,255,255 CMYK=0,0,0,0
- RGB=102,58,37 CMYK=57,78,90,35
- RGB=71,85,102 CMYK=79,67,52,10

- RGB=72,151,208 CMYK=71,33,8,0
- RGB=254,213,47 CMYK=5,20,83,0
- RGB=255,255,255 CMYK=0,0,0,0
- RGB=4,4,6 CMYK=92,87,86,77
- RGB=155,45,32 CMYK=44,94,100,12

故事电影海报设计技巧——构图饱满、视觉冲击力强

故事电影海报设计技巧主要在于构图要饱满，使画面看起来十分丰富，视觉冲击力要强，要使人能产生强烈的观影欲望。

这是一张科幻电影的海报。通过华丽的特效背景，以新颖独特、稀奇古怪的人物来抓住人们的眼球，从而使人们产生想要观看的欲望。

该作品首先突出的是三个大机器人，场面震撼，视觉冲击力强，同时可以使人们浅析电影的内容。

配色方案

双色配色	三色配色	五色配色

故事电影海报设计赏析

◎ 4.2.2　美术电影海报

设计理念：选用电影中的主要人物形象，将其有规律地呈现在海报上，文字也进行了独特的设计，使画面整体看上去和谐、统一。

色彩点评：使用明度很高的黄色做背景，中心人物选用了与之对比较强烈的蓝色，增强了视觉冲击力。

➊画面中的人物长相怪异、搞笑，容易吸引孩子们的眼球。

➋在色彩上，进行了明暗搭配，营造出活力四射的氛围。

➌文字配合人物形象，设计成了尖状，一点小小的邪恶散发了出来。

- RGB=249,196,4 CMYK=7,29,90,0
- RGB=10,106,183 CMYK=87,57,6,0
- RGB=185,19,10 CMYK=35,100,100,2
- RGB=75,74,88 CMYK=77,72,56,18

本作品主要描述的是驯龙的故事，海报上的人物就是主人公，幽暗的背景，倾斜的画面，配以红色的文字，使人想要更深入地探究。

- RGB=10,52,120 CMYK=100,92,35,1
- RGB=29,165,213 CMYK=74,22,13,0
- RGB=255,255,255 CMYK=0,0,0,0
- RGB=47,97,132 CMYK=85,62,38,1
- RGB=203,33,34 CMYK=26,97,97,0

本作品是一部美术电影的海报，各种拟人化的动物形象，丰富多样的表情，让人不禁想要融入它们的世界。

- RGB=72,151,208 CMYK=71,33,8,0
- RGB=254,213,47 CMYK=5,20,83,0
- RGB=255,255,255 CMYK=0,0,0,0
- RGB=4,4,6 CMYK=92,87,86,77
- RGB=155,45,32 CMYK=44,94,100,12

写给
设计师
的书

海报招贴设计手册

（第2版）

美术电影海报设计技巧——生动形象、富有趣味

　　美术电影海报设计技巧主要在于画面中的人物形象塑造得是否有趣味。通常美术电影海报都会选择一些活泼可爱有趣味的动物与人物作为海报的主体,以增加趣味性。

这是一幅以豚鼠为主人公的电影的宣传海报。它们身穿西装、头戴墨镜的特工形象,让人只看一眼,便印到了心里。

该作品的背景选用了淡淡的天蓝色,一只玩音乐的兔子是海报中的主要人物,而它身后的两只小黄鸡起到了画龙点睛的作用,任谁看到都会忍俊不禁。

配色方案

三色配色	四色配色	五色配色

美术电影海报设计赏析

◎4.2.3　新闻纪录电影海报

设计理念：选用了一张拍摄的海底照片做背景，其他的照片选取一些有代表性

的海洋生物，整齐排列在海报右侧，使人可以清晰地看到纪录片的内容。

色彩点评：深浅不一的蓝色搭配在一起，在和谐中透露出梦幻的感觉。

🔵① 从画面中可以看出这是一幅记录海底生物的海报。

🔵② 画面中的颜色是大自然本身的颜色，静谧而深邃。

🔵③ 左侧的竖排文字与右侧的图片相互映衬，用以平衡画面。

- RGB=1,46,103 CMYK=100,94,49,7
- RGB=1,97,185 CMYK=89,62,1,0
- RGB=3,161,233 CMYK=75,25,0,0
- RGB=173,31,32 CMYK=39,99,100,5

本作品是一张纪录电影的宣传海报。画面中不同人物、不同大小的照片拼接到一起，既丰富了画面，又能展现出电影的内容，构思非常巧妙。

- ■ RGB=10,52,120 CMYK=100,92,35,1
- ■ RGB=29,165,213 CMYK=74,22,13,0
- □ RGB=255,255,255 CMYK=0,0,0,0
- ■ RGB=47,97,132 CMYK=85,62,38,1
- ■ RGB=203,33,34 CMYK=26,97,97,0

本作品是一张纪录电影的宣传海报。讲述的是一个家庭的变迁，海报使用了灰色调，整体画面看起来有些沉闷、压抑。

- ■ RGB=194,201,211 CMYK=28,18,13,0
- ■ RGB=56,60,66 CMYK=80,73,65,34
- □ RGB=255,255,255 CMYK=0,0,0,0
- ■ RGB=13,11,11 CMYK=88,84,84,75
- ■ RGB=176,139,137 CMYK=38,50,40,0

新闻纪录电影海报设计技巧——简洁和真实

新闻纪录电影海报设计技巧主要在于真实、简洁地体现电影的内容，使人们有一种亲眼见到了大自然的感觉。

这是一幅关于北极熊的纪录电影，熊妈妈与熊宝宝之间浓浓的爱意充斥着整幅画面，文字的添加丰富了画面，使画面更加饱满。

该作品是一张记录海洋的电影海报。背景是深蓝色的海水，海面泛着的光亮与下方的文字相呼应，一头鲸鱼打破了沉寂的画面，使整幅画面生动了起来。

配色方案

双色配色

三色配色

五色配色

新闻纪录电影海报设计赏析

◎4.2.4　科学教育电影海报

设计理念：这是《荒野生存》的海报设计。画面同样采用摄影的形式来展现，一个人的旅程显得孤单、寂寞，却又十分惬意，突显出了主人公当时的心境。

色彩点评：画面颜色十分清新、自然，浅色的背景可以更好地突出中心人物。

🔵文字排列十分规整，主题放大加粗，更加吸引人的眼球。

🔵画面中的颜色是大自然本身的颜色，静谧而深邃。

RGB=242,225,215 CMYK=6,15,15,0

RGB=168,190,203 CMYK=40,20,17,0

RGB=54,105,85 CMYK=82,51,72,11

RGB=49,78,98 CMYK=86,70,53,13

本作品是一张科学教育电影海报。惊心动魄的画面扣人心弦，构图巧妙，含有负空间，使用了互补色，以增强视觉冲击力。

■ RGB=100,22,6 CMYK=54,96,100,43

▨ RGB=15,68,110 CMYK=96,80,43,6

□ RGB=255,255,255 CMYK=0,0,0,0

▨ RGB=230,103,31 CMYK=11,73,91,0

■ RGB=26,28,25 CMYK=84,78,81,65

本作品是一张具有教育意义的电影海报。海报的整体颜色较深，给人以沉着、冷静的感觉。

■ RGB=31,20,8 CMYK=79,82,92,70

▨ RGB=255,202,146 CMYK=1,29,45,0

□ RGB=255,255,255 CMYK=0,0,0,0

▨ RGB=49,137,101 CMYK=79,35,71,0

■ RGB=144,126,82 CMYK=52,51,74,2

科学教育电影海报设计技巧——内容丰富、蕴含感情

　　科学教育电影海报设计技巧主要在于蕴含深刻的教育意义，突出电影主题，从而使人想要主动地观看电影、接受更多的科学教育。

这是一张关于科教电影的海报，电影讲述了微观的世界。海报以植物上特写的昆虫，紧扣主题。

电影讲述了地球家园发生的变化，唤醒人类要爱护地球、拯救地球。电影海报以地球的一角作为画面的部分元素，中间的文字令人醒目反思，蕴含感情。

配色方案

三色配色　　　　　四色配色　　　　　五色配色

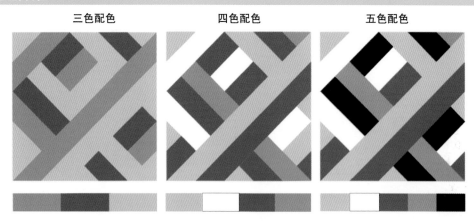

科学教育电影海报设计赏析

4.3 公益海报

公益海报是指具有一定的思想内涵，可以对人们起到警示作用的海报。

现如今，信息技术已在媒体传播中广泛渗透，公益海报也步入了国际化潮流，逐渐变为超越国度的具有共识基础的图形语言。

公益海报主要可分为保护环境公益海报、保护动物公益海报、生命健康公益海报和公民素质公益海报等。

◎4.3.1 保护环境公益海报

设计理念：全球气候变暖的原因就是二氧化碳的含量增加，一条鱼巧妙地表达出了二氧化碳增加所造成的严重后果。

色彩点评：海报整体颜色略显暗沉，黑色与灰色的搭配给人以深邃、暗沉的感觉。

🔘中心构图，十分容易地抓住了人们的视觉重心。

🔘字母经过设计，纵向伸长，与横着的鱼相互平衡。

🔘画面中的鱼穿过二氧化碳就变成了骨头，引人深思。

RGB=207,202,172 CMYK=24,19,35,0
RGB=163,159,122 CMYK=43,35,55,0
RGB=79,79,67 CMYK=72,64,73,26
RGB=0,0,2 CMYK=93,89,87,79

本作品是一张保护环境的公益海报。在城市中的污染物已流成了一条河，警示着人们要保护环境。

■ RGB=104,115,112 CMYK=67,53,54,2
■ RGB=67,68,62 CMYK=75,68,71,33
□ RGB=255,255,255 CMYK=0,0,0,0
■ RGB=27,32,35 CMYK=86,79,75,60
■ RGB=99,141,179 CMYK=66,40,20,0

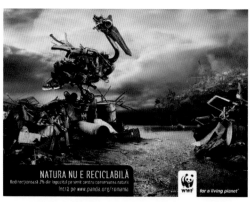

画面中蓝色的天已经被污染成暗黄色，城市都变成了垃圾堆，动物也变成了垃圾，起到提高人们的保护环境意识的作用。

■ RGB=181,177,125 CMYK=36,28,56,0
■ RGB=139,133,104 CMYK=53,47,62,1
□ RGB=255,255,255 CMYK=0,0,0,0
■ RGB=27,32,35 CMYK=86,79,75,60
▨ RGB=233,225,160 CMYK=14,11,45,0

保护环境公益海报设计技巧——创意、内涵、艺术

　　保护环境公益海报一般有几种常用的设计手法，即替代法、夸张法、拟人法和对比法。可以产生强烈的视觉冲击力，容易引起人们的注意。

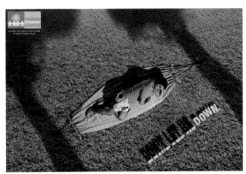 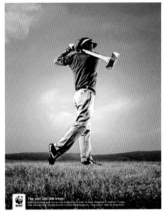

这是一幅保护环境的公益海报。画面中的树木只剩下了影子，吊床只能铺在地上，人们再也不能悠闲地乘凉，画面直击人心。

该作品中男人手拿斧子做着打高尔夫球的姿势，而周围一棵树都没有了，运用了替代的手法增强视觉冲击力。

配色方案

三色配色　　　　　四色配色　　　　　五色配色

保护环境公益海报设计赏析

◎4.3.2　保护动物公益海报

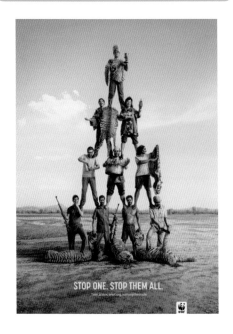

设计理念：画面展现了为了满足人们的要求而猎杀动物的过程，巧妙地排列成三角形，使画面非常饱满，发人深省。

色彩点评：背景是大自然本身的颜色，清新自然，画面中的人物服装颜色略显暗沉，却又十分和谐。

🌐海报采用了拍摄的手法来表现，形象真实，引人深思。

✍人物排列成三角形，象征着食物链，只要断一个点就可以阻止杀戮与伤害。

■ RGB=140,180,188 CMYK=51,21,26,0

■ RGB=218,181,136 CMYK=19,33,49,0

■ RGB=156,107,73 CMYK=47,63,76,4

■ RGB=68,59,48 CMYK=72,71,78,41

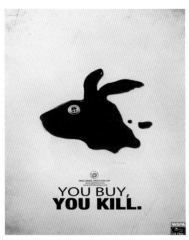

本作品是一张保护动物的公益海报。好似用血画出来的兔子，眼睛是一个扣子，象征着兔皮的服装，突出没有买卖就没有杀害。

■ RGB=218,219,211 CMYK=18,12,17,0

■ RGB=84,3,0 CMYK=58,100,100,52

□ RGB=255,255,255 CMYK=0,0,0,0

■ RGB=127,15,9 CMYK=50,100,100,28

■ RGB=34,34,34 CMYK=83,78,77,60

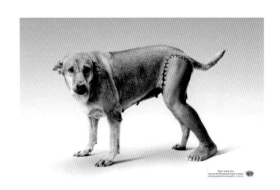

本作品画面中的一条狗腿替换成了人的腿，这种替换的手法增强了人们的视觉冲击力。

■ RGB=190,190,180 CMYK=30,23,28,0

■ RGB=133,97,77 CMYK=54,65,71,9

□ RGB=255,255,255 CMYK=0,0,0,0

■ RGB=230,207,179 CMYK=13,22,31,0

■ RGB=24,14,14 CMYK=83,85,84,72

保护动物公益海报设计技巧——设计巧妙、内容深刻

保护动物公益海报的设计要简洁、巧妙，强调动物的可怜性和人的残忍性，从而引发受众的深思。

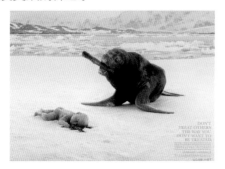

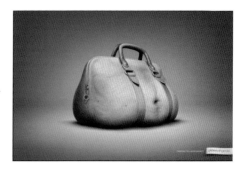

这是一张保护动物的公益海报。作者巧妙地把人与动物的角色做了一个对调，让人们反思、警醒，学会换位思考。

该作品是一个皮包，不同的是皮包的材质是人皮，这样的表现手法增强了视觉冲击力，直击人心。

配色方案

双色配色

三色配色

五色配色

保护动物公益海报设计赏析

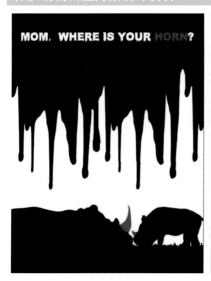

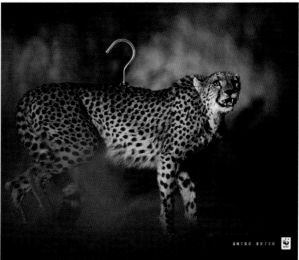

◎4.3.3 生命健康公益海报

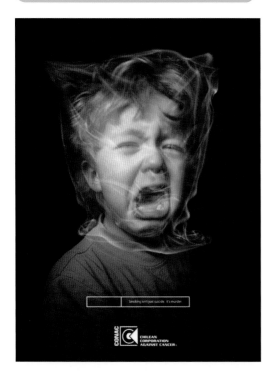

设计理念：海报中的男孩子头上笼罩着烟雾，仿佛是一个袋子，孩子的表情十分痛苦，告诫着人们吸烟有害健康。

色彩点评：海报的背景是黑色的，使人感到严肃、悲哀。

🌀海报是通过孩子来警示大家，吸烟有害健康。

🌀画面下方的小块设计成了香烟的形状，以呼应主题。

🌀画面整体颜色暗沉，给人以压抑、沉重的感觉。

RGB=2,0,1 CMYK=92,88,88,79
RGB=227,197,189 CMYK=13,27,22,0
RGB=157,135,120 CMYK=46,48,51,0
RGB=101,82,52 CMYK=63,65,86,25

本作品是一张关于安全驾驶的公益海报。鲜红的血液从手机中喷射出来，警示着人们驾车时不能打电话。

RGB=192,192,190 CMYK=29,22,23,0
RGB=125,22,24 CMYK=50,100,100,28
RGB=255,255,255 CMYK=0,0,0,0
RGB=207,190,176 CMYK=23,27,29,0
RGB=24,14,14 CMYK=83,85,84,72

本作品画面中的两个人都被燃烧得只剩下了一只胳膊，手里却依然拿着香烟，体现了香烟对人们的危害，起到警示的作用。

RGB=72,51,47 CMYK=69,76,75,44
RGB=131,119,103 CMYK=57,54,60,2
RGB=255,255,255 CMYK=0,0,0,0
RGB=232,211,193 CMYK=11,20,24,0
RGB=24,14,14 CMYK=83,85,84,72

生命健康公益海报设计技巧——内容生动、直观

生命健康公益海报设计技巧主要在于突出后果，画面可以让人直观地看到不珍惜生命健康所带来的结果，粉身碎骨、支离破碎，生动、形象，具有警示效果。

这是一张安全驾驶公益海报，通过支离破碎的肢体来警示大家要安全驾驶，设计独特，构图饱满。

该作品是禁烟类海报，也是通过展现吸烟造成的危害来告诫、警示大家，吸烟有害健康。灰色调的画面让人感到沉重、压抑。

配色方案

双色配色	三色配色	五色配色

生命健康公益海报设计赏析

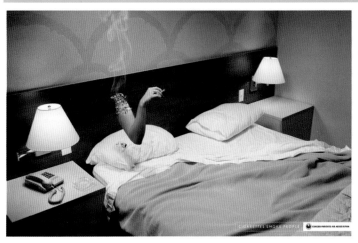

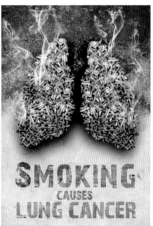

◎4.3.4 公民素质公益海报

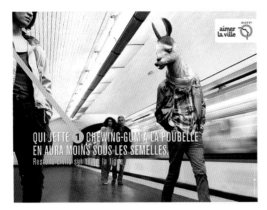

设计理念： 海报体现的是自身素质，在公共场合随意吐脏东西的人，头被换成了动物的样子，表达了没有素质的人就相当于动物。

色彩点评： 海报中的代表人物穿着亮丽、鲜艳，头部的动物头像很好地抓住了人们的眼球。

① 海报设计得十分具有趣味性，使人想要探究其内容。

② 画面背景为灰色调，目的是为了突出主体人物。

③ 海报中的文字规整地排列在画面上，黄色的斜条打破了沉寂的画面，与其他两种颜色相呼应。

- RGB=218,220,219 CMYK=17,12,13,0
- RGB=19,176,186 CMYK=74,12,32,0
- RGB=183,14,65 CMYK=36,100,70,1
- RGB=52,46,58 CMYK=81,81,64,42

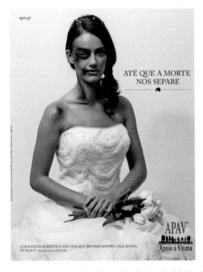

本作品是一则关于家庭暴力的海报。美丽纯洁的新娘的脸上与身上都有着伤痕，这两种极端的表现产生了强烈的对比。

- RGB=205,208,215 CMYK=23,16,12,0
- RGB=88,55,45 CMYK=63,77,80,39
- RGB=255,255,255 CMYK=0,0,0,0
- RGB=156,118,97 CMYK=47,58,62,1
- RGB=78,115,63 CMYK=75,47,91,8

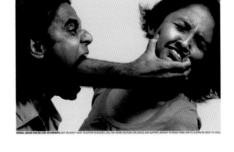

本作品画面所表现的含义是暴从口出，运用夸张的表现手法，使画面产生了极强的视觉冲击力。

- RGB=177,174,159 CMYK=36,30,37,0
- RGB=84,86,72 CMYK=71,62,72,21
- RGB=255,255,255 CMYK=0,0,0,0
- RGB=4,4,4 CMYK=91,87,87,78
- RGB=228,230,227 CMYK=13,8,11,0

公民素质公益海报设计技巧——画面夸张、直击人心

公民素质公益海报设计技巧在于海报表达的内容深刻、直击人心。能够达到让人在看到海报的时候，引发大众的沉默与深思，以引起大众关注。

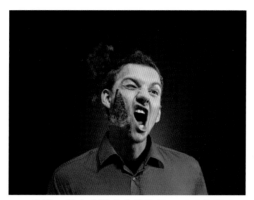

这是一张家庭暴力公益海报。画面中男子受伤的脸、狰狞的表情，都给人以强烈的视觉冲击力。

该作品中的主体是一个支离破碎的孩子，残肢断臂散落一地，反映了家庭暴力的危害，选择用孩子来呼吁、感染人们更能起到警示效果。

配色方案

三色配色	四色配色	五色配色

公民素质公益海报设计赏析

4.4 设计实战：环保主题公益海报的不同表现手法

◎4.4.1 设计说明

环保海报：

本章节主要讲述环保主题公益海报的设计。"环保"这个词在污染严重的今天已经不再陌生，环保海报就是以海报的形式呼吁大家去保护环境。

设计要求：

环保类海报要求海报内容要结合大自然，如植物、动物、水等，主题要鲜明，立意要新颖，设计出来的海报要有很强的感染力与视觉冲击力。

设计说明：

根据设计要求设计出了6种不同风格的环保海报，运用不同的色彩、不同的版式、不同的风格呈现出来，风格有剪影风格、卡通风格、图文结合风格、创意风格、简约风格、夸张风格。这些风格都是现今海报常用的风格，易于引起人们注意。

特点：

- ◆ 主题明确，富有创意。
- ◆ 具有传播作用，艺术表现力强。
- ◆ 图案设计得较为新颖、独特，形成强烈的艺术气息。
- ◆ 海报颜色的搭配，图形的运用会产生视觉冲击力。

◎ 4.4.2 环保主题公益海报设计分析

剪影风格环保海报设计	分　析
 同类欣赏： 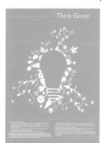	该海报运用了剪影的风格来表现，想法很有创意，以点滴的瓶子作为主体，想要以此来表达保护环境这一主题。海报以黄色为主体颜色，画面醒目；深绿色为辅助色，象征着生机、永远；白色为海报增加了透气感；红色作为点缀色，起到了点睛的作用，几种颜色搭配在一起既和谐又有视觉冲击力。标题使用了红色，产生了强烈的视觉冲击力，更易吸引人们的视线。

卡通风格环保海报设计	分　析

同类欣赏:

- 该作品是卡通风格的环保海报，以地球为主体，不同的地方居住着不同的动物，都在守护着自己的家园，画面十分生动、形象。
- 卡通风格的环保海报受众人群以孩子为主，活泼生动的画面会吸引孩子们驻足观看，使他们从小养成良好的习惯。
- 海报以蓝色为背景，搭配绿色和白色，使画面看上去生动、自然，对文字做了艺术处理，更加新颖、醒目。

图文结合风格环保海报设计	分　析

同类欣赏:

- 该作品是图文结合的环保海报，给文字赋予了背景，给人以新奇、独特的感觉，意思是拯救我们的地球，直接阐述、直观展现、引人深思。
- 颜色上使用了粉红色与蓝色，稍稍有一种对比的感觉，增强了海报的视觉冲击力。
- 文字上由大到小自上而下地排列，给人一种缓慢渐变的感觉。

创意风格环保海报设计	分　析
 同类欣赏： 	● 该作品是创意风格的环保海报，把树木当作是手指，断了会流血，给人一种强烈的视觉体验，呼吁人们要保护环境。 ● 树木的造型简约，把具有代表性的元素及色彩提炼了出来，手的造型仅仅用轮廓填充颜色来表现，创意感十足。 ● 蓝黑色的手搭配上明度、纯度都较低的绿色与土黄色，给人以沉重的感觉，加以红色做点缀，使画面不再沉闷。
简约风格环保海报设计	**分　析**
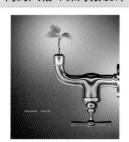 同类欣赏： 	● 该作品是一张简约风格的环保海报，倒着放置的水龙头上长着一株植物，象征着希望，节约用水就是在拯救生命。 ● 蓝白渐变的背景使画面的主体内容更加突出，用绿色的植物加以点缀，整幅画面都透露着冷冷的气息。 ● 文字的加入平衡了画面，使画面简约而饱满。
夸张风格环保海报设计	**分　析**
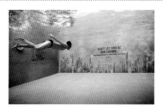 同类欣赏： 	● 该作品是一张夸张风格的环保海报，一名男子在水中游向家园，而家园已经淹没在水底，夸张的画面直击人们的内心，让人们体会到保护环境的重要性，具有很强的感染力和视觉冲击力。 ● 大面积地使用蓝色，让人有一种窒息的感觉，更大限度上提醒人们要保护环境。 ● 画面的立体感很强，蓝色的背景可以更好地将人物衬托出来，让人的视线可以随着人物走。

第5章 海报招贴设计的风格

　　随着人们对设计越发深刻的理解，海报的需求变得更尖端，标新立异、独一无二等五花八门的海报如雨后春笋般生长，海报也出现了多种风格。本章就为大家介绍其中应用相对广泛的10种风格。

　　风格是指画面的形式，而创意始终是不可或缺的。

　　根据受众人群不同，海报设计的风格也会随之改变，但不管改变成什么风格，画面的美观性都是依然存在的。

5.1 复古风格

复古风格多以古老、陈旧的感觉为主，多数运用具有年代感以及代表性的元素，虽然不如现代化的海报那么艳丽多彩，但是却蕴含一种独特的味道。

特点：

◆ 复古风格给人一种厚重、沉稳的感觉，可以平静人们的内心。

◆ 几乎没有多余的装饰，但所要表达的内容却依然清晰。

◆ 在色彩上，复古风格的颜色略显老旧。

◆ 复古风格是旧时代的产物，运用在当今社会，也可以引领新风尚。

复古风格海报蕴含着一定的文化底蕴，将元素、言语经过想象还原老旧的事物，营造出一种独特的艺术风格。

设计理念：利用浅黄色的曲线将画面进行分割，巧妙地加上了胶卷的图案，与"电影节"的标题相呼应，使画面的表述更加完整。

色彩点评：颜色上以土黄色为背景，衬托出黑色的文字，画面的部分留白给人以透气感。

①以土黄色为背景，加之深色的纹理营造出一种复古陈旧的氛围。

②浅黄色的加入为沉闷的画面增添了几分活力。

③将白色的曲线与弯曲的胶卷搭配在一起，为画面增添了空间感。

RGB=255,252,201 CMYK=3,1,29,0
RGB=202,116,41 CMYK=26,64,91,0
RGB=165,76,44 CMYK=42,81,93,6
RGB=1,1,0 CMYK=93,88,89,80

这是一款以音乐为主题的海报设计。通过邮箱与音符元素的搭配与主题相呼应，明度和纯度较低的颜色搭配加之粉刷的纹理营造出了复古老旧的氛围。红色与白色的点缀起到了画龙点睛的作用。

RGB=239,214,170 CMYK=9,19,37,0
RGB=243,255,255 CMYK=6,0,2,0
RGB=16,19,12 CMYK=87,80,89,72
RGB=210,50,40 CMYK=22,92,91,0
RGB=190,147,87 CMYK=32,46,71,0

该作品画面整体由同色系的紫色搭配而成，在体现画面的和谐美的同时，给人以神秘、优雅的感觉，海报左右对称，规整而大气。

RGB=229,194,85 CMYK=16,27,73,0
RGB=233,228,210 CMYK=11,11,19,0
RGB=151,28,15 CMYK=70,82,93,63
RGB=80,64,41 CMYK=67,69,88,39
RGB=15,15,11 CMYK=87,83,87,74

复古风格海报设计技巧——高级灰色调的应用

复古风格海报设计技巧在于要选择明度与纯度都稍低的颜色，人物的穿着也要老式一点，也可以适当地运用老旧纹理增强海报的复古效果。

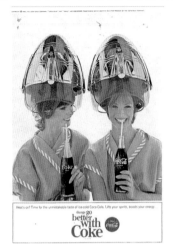

两个女人在美发的时候喝着可口可乐，幸福的笑容洋溢在脸上，仿佛坐着也不是一件无聊的事。颜色上运用了纯度较低的粉色与黄色，为画面增加了些许复古的效果。

画面中掺杂了少许的灰色，看起来有点像老旧油画的感觉，为海报增添了一些复古气息，文字同样排列在下方，并配以商品的实物图，画面看起来更加完整。

配色方案

<div style="text-align:center">三色配色 四色配色 五色配色</div>

复古风格海报设计赏析

5.2 简约风格

简约风格就是经过深思熟虑、反复推敲得到的简洁画面，简约而不简单，是当下比较受欢迎的一种设计风格。

特点：

◆ 构图倾向于简洁化，整个画面内容较少，但是所表达的含义却十分深刻。

◆ 把组成画面的元素、色彩全部简化，更加突出细节。

◆ 简约并不是单调、单一，而是更高领域、更深层次的创作。

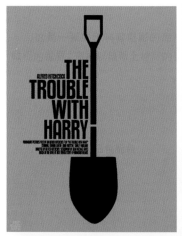

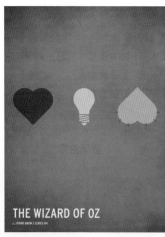

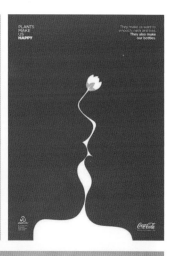

简约风格海报有着简洁、明确的特点，体现出的是一种纯粹、无杂念的艺术效果，理念是采用简单的表现手法得到深层次的艺术效果。

设计理念：这是一张电影海报，同时也是一张暗藏玄机的双关海报，即一张海报中包含两个形象。

色彩点评：深蓝色的背景给人一种浩瀚、缥缈的感觉，加入白色的图形和文字，使整幅画面变幻莫测。

- 画面中的图形既可以看成是人的大脑，又可以看成是一个蜷缩着的人，暗藏玄机。

- 文字的大小、间距各不相同，丰富了画面的同时使画面更加饱满。

- RGB=6,52,86 CMYK=100,86,52,21
- RGB=196,196,196 CMYK=27,21,20,0
- RGB=212,215,216 CMYK=20,13,13,0
- RGB=21,73,101 CMYK=93,73,50,12

本作品视觉冲击力很强，运用了许多小的图形汇聚出了一个中心点，而中心点的颜色采用了红色，使其更加突出。

本作品画面的主体是一排倾斜的文字，打破了沉寂的画面，文字有时会比图形更能清晰地表达所要突出的内容。

- RGB=153,138,107 CMYK=48,46,60,0
- RGB=255,255,255 CMYK=0,0,0,0
- RGB=181,172,143 CMYK=35,31,45,0
- RGB=83,77,61 CMYK=70,65,76,28
- RGB=129,2,3 CMYK=49,100,100,27

- RGB=18,18,18 CMYK=87,82,82,71
- RGB=255,255,255 CMYK=0,0,0,0
- RGB=240,240,240 CMYK=7,5,5,0
- RGB=199,199,199 CMYK=26,20,19,0

简约风格海报设计技巧——留白的应用

简约风格海报追求的是画面简单简洁，寓意深刻非凡。有些时候为画面大面积留白，可以留给观者更多想象空间，甚至比饱满的画面设计更具冲击力和内涵。

Yummy

画面中一只熊捂着嘴，而熊的胳膊与身体之间的空隙处，巧妙地形成了一只老鼠的形状，简单的双色搭配，却有着不一样的视觉体验。

画面中心是一个杯子，仔细观察细节，会发现杯子是两个叉子构成的负空间，这样的设计使画面既简约又丰富。

配色方案

三色配色	四色配色	五色配色

简约风格海报设计赏析

5.3 夸张风格

夸张风格就是通过想象将所要表达或想要突出的特点、特征夸大，使人可以直观地看到产品的特点，加深印象。

特点：

◆ 夸张是一种新鲜、奇特的变化，可以使平淡的画面产生强烈的趣味感。

◆ 夸张的手法为产品增加了许多感情色彩，使产品的特征更加突出，深入人心。

◆ 这种风格可以更具体、更鲜明地表达或强调事物的本质，能够把作品的艺术效果更好地表达出来。

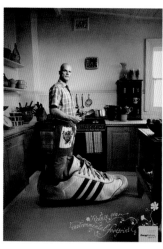
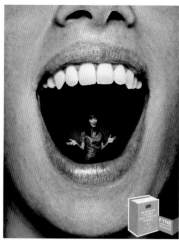
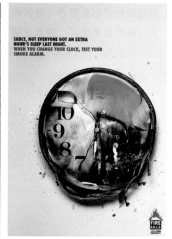
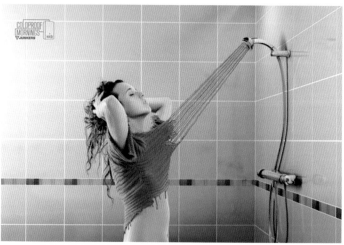
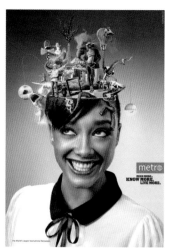

夸张风格海报透露着趣味性，合理的夸张能够使画面更加生动、有趣，还能与人们的想法产生共鸣。

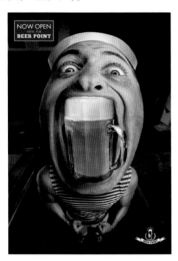

设计理念：这是一张啤酒的海报设计。将啤酒杯放在人物的嘴巴里，通过夸张的手法将产品呈现在受众眼前，使啤酒成为画面的视觉焦点，增强了画面的视觉冲击力与感染力，打破常规的表现手法，使人们印象深刻。

色彩点评：深颜色的背景可以衬托出人物形象，体现出啤酒色泽金黄的特点。

🔵画面中的男人张开的大嘴、紧握的拳头显示着男人充满力量。

🔵海报没有过多的文字修饰，画面将内容展示得很到位。

RGB=220,199,178 CMYK=17,24,30,0
RGB=210,111,25 CMYK=22,67,97,0
RGB=79,54,31 CMYK=65,74,93,44
RGB=12,7,3 CMYK=88,86,88,77

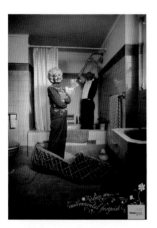

这是一款鞋子的创意海报设计。将鞋子放大，使其与画面中其他的元素形成鲜明的对比，突出鞋子的象形，容易引人注目。将鞋子摆放在浴室中，突出了鞋子防水、防滑的特点。

■ RGB=141,43,63 CMYK=49,94,71,15
■ RGB=86,103,71 CMYK=72,54,80,13
■ RGB=173,120,100 CMYK=40,59,59,0
■ RGB=244,183,30 CMYK=8,35,88,0
■ RGB=152,137,106 CMYK=48,46,61,0

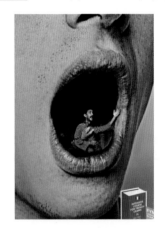

这是一款语言类学校的海报设计。将一个正在朗读的法国人放在人物的嘴巴里，运用夸张的表现手法向受众传递发音像本地人一样标准的讯息，直击受众的内心。

■ RGB=212,167,148 CMYK=21,40,39,0
■ RGB=189,90,84 CMYK=33,76,63,0
■ RGB=70,25,22 CMYK=62,90,88,56
■ RGB=15,71,128 CMYK=96,80,32,1
■ RGB=145,138,138 CMYK=50,45,41,0

夸张风格海报设计技巧——放大特点

　　夸张风格海报就是要吸引人的注意力，可以放大所要展示产品的某一特点，从而达到让人印象深刻的效果。

　　这是一张禁烟的公益海报。将香烟的危害夸张地表现出来，让人们深刻地意识到吸烟的危害性。

　　画面中心是一只夸张放大的鞋，许多小人以及飞机都无法对这只鞋造成破坏，体现出了鞋子结实、耐磨的特点。

配色方案

双色配色　　　　　　三色配色　　　　　　五色配色

夸张风格海报设计赏析

5.4 创意风格

创意风格就是指一种新颖的、独特的风格。作品中会有一些与众不同的东西，如色彩、造型、展现方式，使人一眼就能看出其与众不同的特点。

特点：

◆ 创意会呈现给人们不一样视觉及心理感受，使人脑洞大开。

◆ 创意决定一切，作品没有创意就等于没有灵魂。

◆ 创意可以体现出作品的本质，是作品成功与否的关键。

创意风格海报

创意风格海报是在海报的基础之上增加了许多意想不到的创意，使海报更加独特、耐看。

设计理念：这是一张士力架的海报，创意感十足，充分体现出吃了士力架就会脱胎换骨做回自己这一特点。

色彩点评：背景颜色就是食物本身的颜色，运用了渐变的效果，可以把人们的视线聚集到中心。

➊海报中虽然没有添加文字，但通过新奇的创意，仍然可以体会到海报所要表达的含义。

➋画面通过老年人和年轻人的对比凸显了产品的特点，为画面增添了些许的趣味性。

RGB=56,20,8 CMYK=67,88,97,63

RGB=186,116,72 CMYK=34,63,76,0

RGB=145,155,180 CMYK=50,37,21,0

RGB=178,42,41 CMYK=37,96,95,3

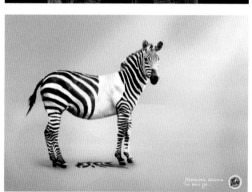

这是一张关于洗衣液的海报设计。斑马身上的部分条纹掉在了地上，体现出了洗衣液清洁能力十分强的特点。

RGB=133,163,171 CMYK=54,30,30,0

RGB=255,255,255 CMYK=0,0,0,0

RGB=173,120,100 CMYK=40,59,59,0

RGB=251,236,64 CMYK=9,6,78,0

RGB=8,8,7 CMYK=90,85,86,76

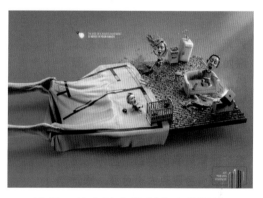

这是一款房地产的创意广告设计。画面体现的是原本正常生活的租客们突然被抽走桌布，场面一片狼藉，想要以此表达出租客的命运永远不可能掌握在自己手中，以此来引起受众的共鸣，直击消费者内心。

RGB=112,127,134 CMYK=64,47,43,0

RGB=239,229,196 CMYK=9,11,27,0

RGB=70,72,85 CMYK=78,72,57,20

RGB=203,160,139 CMYK=25,42,43,0

RGB=155,157,205 CMYK=46,38,4,0

创意风格海报设计技巧——突出产品特点

创意风格海报重点在于创意，有时并不需要产品出现在海报里，也可用其他的画面表现出产品的特点来。

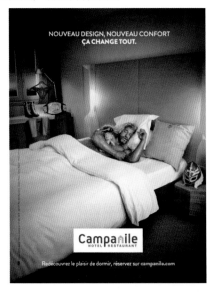

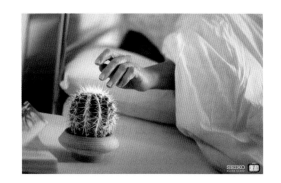

画面中的男人怀抱小熊，睡得犹如婴儿一样安稳，体现出了旅馆温馨、舒适、安静的特点。

这是一张关于闹钟的海报设计。原本放置闹钟的地方摆放着一盆仙人球，手触碰到仙人球一定会清醒，反映出了闹钟叫人起床的效果很好。

配色方案

三色配色　　　　　　　四色配色　　　　　　　五色配色

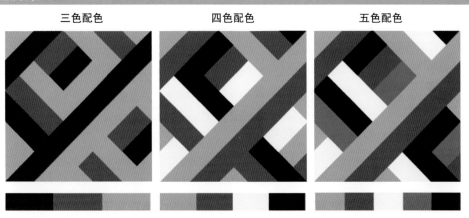

创意风格海报设计赏析

5.5 波普风格

波普风格最早兴起于英国，是一种流行风格，视觉感极强。波普风格通常是通过图形来表现的。

特点：

◆ 在色彩上，通常纯度较高，主要强调独特与新颖，色彩效果十分强烈，表现形式上趋于大众化、通俗化。

◆ 波普风格不是单一的一种风格，而是由各种风格混合而成的。

◆ 波普风格的特征总是在变化，不易确定统一风格，属于形式主义设计风格。

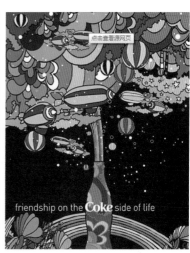

波普风格海报是一种艺术海报，能够带给人轻松愉快的感觉，能够很好地体现青少年的心理。

设计理念： 这是一张波普风格的艺术海报，整张画面基本上都是由图形构成。

色彩点评： 画面由明度、纯度都较高的色彩构成，刺激着人们的眼球。

🔵1画面背景由许多圆形有规律地排列而成，在色彩上稍有变化。

🔵2大面积的彩色圆点使整幅画面充盈着喧闹的气氛。

■ RGB=17,202,204 CMYK=68,0,30,0

■ RGB=6,2,6 CMYK=91,89,85,77

■ RGB=241,205,181 CMYK=7,25,28,0

■ RGB=208,15,80 CMYK=23,99,56,0

这是一张波普风格的人物画像，通过改变区域色彩来表现脸的明暗效果，使画面更加独特、新颖。

■ RGB=0,49,79 CMYK=100,86,55,27

■ RGB=253,229,169 CMYK=3,13,40,0

■ RGB=113,150,159 CMYK=62,35,35,0

■ RGB=206,202,165 CMYK=24,19,39,0

■ RGB=216,25,33 CMYK=18,98,94,0

本作品更加倾向于波普风格，以黑色为背景，更能突出彩色的磁带，形成了很强的视觉冲击力。

■ RGB=1,0,14 CMYK=94,92,80,74

■ RGB=252,239,49 CMYK=9,4,82,0

■ RGB=236,24,38 CMYK=7,96,86,0

■ RGB=40,166,227 CMYK=72,22,4,0

■ RGB=238,0,140 CMYK=7,94,3,0

波普风格海报设计技巧——对比色

波普风格海报的设计技巧在于构成画面的色彩的选择，一般波普风格海报多选用对比色的色彩搭配来展现。

这是一张波普风格的人物海报，金黄色的头发、红色的嘴唇、蓝绿色的背景，无一不在宣告这是波普风格的海报。

这是一张波普风格的电影海报设计。三种纯粹的色彩充斥着整个画面，产生了极强的视觉冲击力。

配色方案

三色配色　　　　　　　四色配色　　　　　　　五色配色

波普风格海报设计赏析

5.6 民族风格

民族风格是指一个民族在发展的过程中逐渐形成的、独特的艺术特征，体现在衣、食、住、行各个方面，是一种容易让人产生乡情的风格。

特点：

◆ 风格独特，体现着属于自己民族的文化。

◆ 具有代表性，不同的民族具有代表自己民族的不同风格。

民族风格海报

民族风格海报就是由民族特有的一些元素构成的海报，具有民族特征以及时代意义。

设计理念： 这是一张具有中华民族风格的海报。以一个穿着中国旗袍的女子作为中心主体，加以牡丹花的点缀，整幅画面看起来活色生香。

色彩点评： 大红色是最具中国特色的颜色，象征着喜庆祥和，搭配上金黄色则尽显雍容华贵。

🌸 画面背景中有许多象征平安吉祥的花纹，加上前景中的国花牡丹，使整个画面更具民族气息。

🌸 红色与黄色是中国最经典的颜色搭配，也是最具有代表性的搭配。

- RGB=254,51,34 CMYK=0,89,84,0
- RGB=196,4,3 CMYK=30,100,100,1
- RGB=254,229,134 CMYK=4,13,55,0
- RGB=251,209,189 CMYK=2,25,24,0
- RGB=169,80,45 CMYK=40,79,93,4

这是一张体现韩国民族风的海报。清雅、闲适，让人感到心灵平和，悠然、惬意。

- RGB=223,225,214 CMYK=16,10,17,0
- RGB=245,246,240 CMYK=6,3,7,0
- RGB=155,171,170 CMYK=45,28,31,0
- RGB=109,146,145 CMYK=63,36,42,0
- RGB=220,174,92 CMYK=19,36,69,0

这是一张日式风格海报。海报中许多日本传统的场景以及服饰，为整幅画面添加了浓浓的和风气息。

- RGB=31,59,98 CMYK=95,85,47,12
- RGB=245,246,240 CMYK=6,3,7,0
- RGB=236,24,38 CMYK=7,96,86,0
- RGB=236,183,68 CMYK=12,34,78,0
- RGB=189,65,45 CMYK=33,87,91,1

民族风格海报设计技巧——字体

民族风格海报的设计技巧在于选择能够代表民族气息的元素来构成海报。

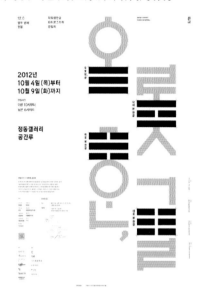

画面中的"轩"字使用的是具有中国民族特征的书法毛笔字，再搭配上具有中国古典气息的图案，使整张海报韵味十足。

通过海报中的文字，可以清楚地知道这是一张韩国的海报，这种字体带有韩国的民族风格，使人一目了然。

配色方案

三色配色　　　　　　　　　四色配色　　　　　　　　　五色配色

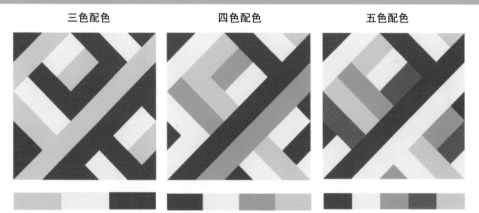

民族风格海报设计赏析

5.7 炫酷风格

炫酷风格具有高端、华丽的效果，是一种时尚、一种潮流。炫酷风格海报不仅在颜色选用方面追求炫酷、时尚，而且在图形图案设计方面追求刺激、独特。

特点：

◆ 炫酷风格的画面有着科技、前卫、高端的视觉以及心理感受。

◆ 多体现在音乐、电影、电子产品等的海报中。

◆ 颜色上一般以暗色调呈现。

炫酷风格海报一般是由绚丽多彩的特效背景加上动感时尚的华丽造型所构成的，看上去十分耀眼。

设计理念：这是一张炫酷风格的音乐海报。整幅画面都透露着动感、时尚的气息。

色彩点评：画面由明度和纯度都较高的紫色与蓝色搭配而成，营造出一种华丽、时尚的氛围，加之白色的点缀，使画面整体看上去更加鲜亮。

1 人物的头部应用多种颜色的线条，与暗淡的背景形成了鲜明的对比，同时也使画面富有十足的动感。

2 字体的设计也突出了炫酷的主题，与上方的人物搭配十分和谐。

RGB=252,244,248 CMYK=1,7,1,0
RGB=211,66,254 CMYK=50,72,0,0
RGB=248,19,150 CMYK=3,91,0,0
RGB=103,230,176 CMYK=55,0,46,0
RGB=239,171,107 CMYK=8,42,60,0
RGB=205,30,253 CMYK=54,78,0,0
RGB=112,49,255 CMYK=78,75,0,0
RGB=8,0,222 CMYK=94,81,0,0
RGB=5,28,93 CMYK=100,100,57,13

这是一张炫酷风格的海报。画面中添加了许多华丽的特效，加上人物动感的造型，一场视觉盛宴就此呈现。

RGB=197,231,249 CMYK=27,2,3,0
RGB=230,245,253 CMYK=13,1,1,0
RGB=5,28,93 CMYK=100,100,57,13
RGB=230,192,208 CMYK=12,31,9,0
RGB=6,12,42 CMYK=100,100,66,56

本作品画面的背景选择了灰色，图案设计成了金属质感的几何图形，尽显时尚的气息，文字上方又加上两点特效，容易吸引人们的眼球。

RGB=212,206,194 CMYK=20,18,24,0
RGB=206,150,175 CMYK=24,49,17,0
RGB=74,40,64 CMYK=74,90,59,35
RGB=106,197,218 CMYK=58,7,18,0
RGB=30,27,46 CMYK=89,91,66,53

炫酷风格海报设计技巧——华丽特效

炫酷风格海报的设计技巧在于使用华丽的特效来为画面增加绚丽的效果，再搭配深颜色的背景，炫酷的画面就此呈现。

画面中使用特效做出的车轮造型时尚绚丽，搭配上深色的背景，营造出了炫酷的效果。

海报同样是以深颜色做背景，文字设计的具有金属气息，文字上方加上紫色的绚丽特效，炫酷的气息顿时释放了出来。

配色方案

双色配色

三色配色

五色配色

炫酷风格海报设计赏析

5.8 抽象风格

抽象与具象是相对的概念，以直觉和想象作为创作的出发点，运用点、线、面等绘画语言来表达心情、感觉等内容，是一种幻想而成的形式。

特点：

- 抽象风格是不需要参照任何实物，只凭借着内心的感觉去创造的一种风格。
- 抽象风格的内容一般很难理解。
- 抽象是一门艺术，不以物体的客观外表来表现。

抽象风格海报

抽象风格海报一般不容易看出其内容，但是却可以通过其造型和色彩来感受海报所要表达的感情。

设计理念：这是一张抽象风格海报，表现的是美国的独立。

色彩点评：画面颜色运用了美国国旗的颜色，即使不理解其表达的具体内容，也能猜测出内容与美国有关。

🔵①画面的图案都是由几何图形拼接而成，独特的造型更易吸引人的眼球。

🔵②画面中的图案以圆形为主，正在与主体分离，可以体现出美国即将独立这一内容。

RGB=255,255,255 CMYK=0,0,0,0

RGB=158,36,35 CMYK=43,97,100,11

RGB=73,99,142 CMYK=79,63,31,0

RGB=35,31,32 CMYK=81,80,77,61

这是一张简约抽象风格的海报设计。画面中除了描述性的文字只应用了点和线的元素，简洁明了、富有深意。

RGB=28,19,4 CMYK=80,81,94,71

RGB=203,203,207 CMYK=24,18,15,0

这是一张美剧的海报，倾向于抽象风格，所表达的含义与罪案的终结有关，运用了几何图形来表达。

RGB=221,189,204 CMYK=16,31,11,0

RGB=255,255,255 CMYK=0,0,0,0

RGB=90,68,18 CMYK=64,68,100,35

抽象风格海报设计技巧——运用几何图形

抽象风格海报的设计技巧在于画面一般应用几何图形等元素来表达，画面中没有具体的实物图形及形状。

画面是电影《辛普森一家》的抽象风格海报，黄色的背景代表着他们的肤色，底部的折线则是取自他们身上的一部分。

该款海报设计，使用了抽象的手法，以彩色的三角形的色块来表现内部奢华与朦胧，看起来十分高雅。同时，深浅颜色的对比增强了画面的空间感。

配色方案

三色配色　　　　　　四色配色　　　　　　五色配色

抽象风格海报设计赏析

5.9 插画风格

插画风格属于一种艺术表达形式，是人们所需、所想的视觉产物，可分为写实插画和抽象插画两种。

特点：

◆ 具有艺术性和商业性。

◆ 可以将人们的所思所想直观地表现出来。

◆ 插画风格的使用可以给人以更加感性的认识。

插画风格海报就是将信息简洁化，能够更好地将信息传达给人们，并且引起人们的注意。

设计理念：这是一张扁平化的插画海报。画面中的立体图像全部都变得扁平化，使人感到新颖、独特。

色彩点评：经典的互补色搭配，增强了画面的视觉冲击效果。

● 画面由许多的色块构成，大小不一的色块构造出了简洁、规整的画面。

● 海报大面积使用蓝色，使人感到清透、整洁。

RGB=165,211,208 CMYK=41,7,22,0
RGB=250,247,242 CMYK=3,4,6,0
RGB=79,148,155 CMYK=71,32,39,0
RGB=237,122,0 CMYK=8,64,96,0
RGB=25,14,22 CMYK=85,88,77,69
RGB=187,162,165 CMYK=32,39,29,0

这是一张点阵插画海报设计。点阵顾名思义就是由许多小的像素点所构成的画面，丰富了整个画面。

RGB=224,9,113 CMYK=15,96,29,0
RGB=255,255,255 CMYK=0,0,0,0
RGB=28,19,4 CMYK=80,81,94,71
RGB=0,29,109 CMYK=100,99,53,5
RGB=5,2,8 CMYK=92,89,83,76

这是一张 POP 插画海报，饱和度非常高的颜色搭配在一起，增强了画面的视觉冲击力，背景上排列规整的单词既丰富了画面，又不会使画面显得杂乱。

RGB=221,189,204 CMYK=16,31,11,0
RGB=255,255,255 CMYK=0,0,0,0
RGB=221,189,204 CMYK=16,31,11,0
RGB=255,255,255 CMYK=0,0,0,0
RGB=90,68,18 CMYK=64,68,100,35

插画风格海报设计技巧——多以图像为主

插画风格海报的设计技巧在于要以图像为主要的表现对象，文字则充当辅助的角色。

满版式的构图使画面看起来丰富多彩、生动有趣，通过多种图像的组合与鲜艳颜色的搭配，使海报能够第一时间抓住人们的眼球。

该款海报是以手绘形式呈现，画面中的人像唯美、逼真，将其放置在画面的中心位置，使人一目了然，同时将文字摆放在画面的右下角，使画面的表述更加完整。

配色方案

双色配色　　　　　　　　三色配色　　　　　　　　五色配色

插画风格海报设计赏析

5.10 矢量风格

矢量风格是一种图形艺术风格，可以简练地概括一个艺术形象，同时具有抽象符号意义，是一种应用很普遍的风格。

特点：

◆ 矢量风格的画面图形体积较小。

◆ 矢量风格的图形不管放大还是缩小都不会失真。

矢量风格海报

矢量风格海报就是运用经过数学计算的点、线、面、图形等简易元素构成的画面，特点是简单直接。

GLOBAL
CREATIVITY

设计理念：运用统一的矢量图形放大或缩小构成一个大的图形，运用特异的手法突出中心——保持联系。

色彩点评：将四种饱和度很高的颜色搭配在一起，与单色的背景形成鲜明的对比。

🔴 使用对话气泡的矢量图形，能更好地突出主题。

🔵 图形位于画面的中心，视觉冲击力很强。

RGB=243,239,230 CMYK=6,7,11,0
RGB=195,13,35 CMYK=30,100,97,1
RGB=235,83,18 CMYK=8,81,96,0
RGB=0,104,53 CMYK=89,49,100,13
RGB=29,32,137 CMYK=100,98,24,0

STOP THINKING
& START RIDING!

Cars have long put millions of tons of dirt and bad chemicals into the air and water.
This trend had been led by consumer demand followed by profiting manufacturers, oil companies, and government inaction.

这是一张矢量风格海报，表现的是停止思考，然后开始骑车，车用了齿轮和车轮来体现，新颖、独特。

RGB=255,247,84 CMYK=7,0,72,0
RGB=66,66,68 CMYK=77,71,66,31

Best Service

这是一款餐厅的矢量风格海报设计。将人物塑造成服务员的形象，大步地向前走着，搭配上说明性的文字，让受众可以清晰、直观地看到餐厅的服务特点。

RGB=72,95,136 CMYK=80,65,33,0
RGB=255,255,255 CMYK=0,0,0,0
RGB=108,130,177 CMYK=65,48,16,0
RGB=134,128,114 CMYK=56,49,55,0
RGB=243,169,132 CMYK=5,44,46,0

矢量风格海报设计技巧——简单提炼

通过对真实元素的简单提炼，精简出核心图形元素，来表达作品的内涵。通常多以提炼物体或者人物的轮廓及特点来构成画面。

这是一张寿司的海报设计。画面中的寿司经过简单的提炼变成了由线和面组成的图形，简洁、大方。

这是一家牛排馆的宣传海报。具有矢量风格，用点、线、面等元素提炼出了牛排的形状，搭配上文字及小的图形，使画面更加吸引消费者的眼球。

配色方案

三色配色　　　　　　　　四色配色　　　　　　　　五色配色

矢量风格海报设计赏析

5.11 设计实战：艺术展览海报设计流程

◎ 5.11.1 设计说明

海报主题：

海报的主题是一场艺术展览——"反方向的钟"。

设计要求：

以时钟为海报的主体，加入其他能体现时间变化的元素，营造出复古的氛围。画面要简洁、有创意，使人们能够感同身受。

设计目的：

海报设计的目的是为了宣传本次的艺术展，让人们可以通过观看海报而对这次展览产生极大的兴趣，从而前来观看展览，唤起人们对时间的理解。

特点：

◆ 起到宣传的作用，艺术表现力强。

◆ 主题明确，富有创意。

◆ 图案设计新颖、巧妙，形成强烈的艺术气息。

◆ 海报有着复古的风格，使人回忆起过去。

◉ 5.11.2 艺术展览海报设计分析

手稿设计	分 析
	● 这是根据海报的主题绘制出来的手稿。圆形的时钟紧扣主题，而其他几样物品的手稿则是根据流行年代的不同，列举出来的。 ● 选用不同年代所具有的代表性物品来表现时间，可以让人产生回到过去的感觉。

配色方案	分 析
主色 辅助色 点缀色 	● 海报的主色选用了浅棕色。这是一个中国很传统的颜色，给人以舒适、稳重的感觉，色彩明度较低，能够产生复古的感觉。 ● 辅助色选用了黑茶色。黑茶色属于褐色的一种，也是一种很稳定的色彩，给人大方、成熟的视觉感。 ● 点缀色则是暗红色，明度和纯度较红色显得很低，故而缺乏红色的激情，显得稳重、含蓄。

配色实战	分 析
 其他配色方案： 	● 该作品使用同色系的颜色来构成海报，这样可以营造出和谐的视觉体验。 ● 暗红色能够给人带来沧桑、老旧、孤寂的感觉，符合主题"反方向的钟"所要表达的含义。

配色实战	分 析

其他配色方案：

- 色彩在海报设计中起着非常重要的作用，根据色彩心理学所反映出的色彩能够影响人的心理，给人带来不同的情感表达。
- 浅棕色给人带来厚重、沉稳、成熟的感觉，搭配上金属色泽，使画面充满了岁月的光辉，点缀上暗红色的文字，使画面不再单调，暖色系的搭配，使整幅海报给人以温馨、幸福的感觉。

版式构图	分 析

- 该作品采用的是横向构图，这种构图方式通常会让画面更有空间感。
- 图像在左边与文字在右边成为相互对应，使画面产生一种平衡感。大面积的留白可以让使画面产生透气感，从而使人们观看海报时产生舒适的感觉。

设计完成	分 析

- 该作品为最终的设计成品，采用了竖向构图，竖向构图可以使人的视线上下移动，从而把整幅画面联系起来，有时还可以适当地增强画面的力度。
- 在图形的周围添加了一些花纹，丰富了画面，使画面更加饱满、华丽。整幅海报给人一种对称的美感，这样的排版方式能更好地引导观众的视线，使其能够迅速了解海报的内容。

第6章 海报招贴设计的视觉印象

不同的颜色搭配给人的视觉印象是不同的。例如：紫色比重较多，就会给人以神秘的视觉印象；黄色比重较多，就会给人以灿烂的视觉印象。不同的配色会使人产生不同的视觉印象。

特点：

◆ 冷色调搭配会给人以凉爽、忧郁的视觉印象；暖色调的搭配则会给人以热情、饱满的视觉印象。

◆ 同类色的搭配会给人以沉静、舒适的视觉印象。

◆ 互补色的搭配会给人以刺激、振奋的视觉印象。

6.1 灿烂

　　"灿烂"一词用来形容色彩鲜艳夺目。从色彩的角度来说，"灿烂"很容易让人联想到黄色。黄色是代表太阳的颜色，能够给人带来轻快，充满活力与希望的视觉感受。在设计的过程中，将黄色与新鲜、阳光、明亮的颜色搭配在一起，更容易凸显灿烂的氛围。

　　特点：

◆ 表现灿烂一般使用明度较高的颜色。

◆ 一般在画面中会运用一些使人感到耀眼夺目的元素来体现。

◆ 具有灿烂感觉的画面一般都是快乐、喜悦的。

灿烂视觉印象的海报，内容一般是喜悦的。而黄色是其中必不可少的颜色，将黄色与一些色彩饱和度较高的颜色搭配，效率较为明显。

设计理念：画面中站在向日葵花丛中

的女人在太阳的映衬下显得十分喜悦、快乐，整体画面给人一种灿烂的感觉。

色彩点评：大面积的黄色和橙色搭配烘托出了灿烂的感觉，搭配明度相似的绿色，使得画面更加和谐、丰富。

🌻 黄色的向日葵开得十分灿烂，象征着希望。

🌻 橙色与绿色的搭配给人以强烈的对比效果。

🌻 白色的文字在绿色的衬托下显得十分突出。

RGB=255,255,255 CMYK=0,0,0,0
RGB=255,170,1 CMYK=1,43,91,0
RGB=230,116,1 CMYK=12,66,98,0
RGB=76,45,1 CMYK=64,77,100,49
RGB=19,74,34 CMYK=89,58,100,36

高纯度的黄色、橙色、红色搭配给人以灿烂的感受，再搭配上绿色和白色，使画面形成了强烈的对比。

RGB=252,253,7 CMYK=11,0,83,0
RGB=243,255,255 CMYK=6,0,2,0
RGB=230,73,3 CMYK=11,84,100,0
RGB=230,5,0 CMYK=11,98,100,0
RGB=25,156,7 CMYK=78,20,100,0

画面整体由色彩饱和度很高的颜色构成，白色的背景更能突出颜色的明度与纯度，使画面看起来更灿烂、更耀眼。

RGB=213,1,21 CMYK=21,100,100,0
RGB=255,255,255 CMYK=0,0,0,0
RGB=254,218,0 CMYK=6,17,88,0
RGB=255,159,2 CMYK=0,49,91,0
RGB=80,143,18 CMYK=73,32,100,0

灿烂视觉印象海报设计技巧——色彩饱和度

　　灿烂视觉印象海报设计的技巧在于构成海报的色彩饱和度要高，颜色要丰富，画面一般呈现出暖色色调。

　　画面将丰富多彩的颜色搭配在一起，给人以灿烂的感觉。黄色的渐变背景增强了画面的空间感，同时使画面整体主次分明。

　　纯度很高的黄色背景加上画面中微笑的小恐龙，使画面尽显灿烂之感。黄色与绿色搭配，营造出温暖和谐的氛围。

配色方案

三色配色

四色配色

五色配色

灿烂视觉印象海报设计赏析

6.2 神秘

神秘，顾名思义就是看上去捉摸不透，有高深莫测的感觉。表现神秘感一般会选用冷色系的颜色，紫色与蓝色尤为突出。

特点：

◆ 一般用一些诡异、邪恶、离奇的元素来体现神秘。

◆ 神秘多用于人们不了解的事情上。

◆ 通常会用明度不高的色彩来表现神秘。

神秘视觉印象的海报，画面通常是诡异、朦胧、半遮半掩的，颜色一般以深色系为主。

设计理念：画面正中央的主体人物遮头蒙面，在其后面又加入两道虚影，使画面颇具神秘之感。

色彩点评：黑色的背景，营造出神秘、诡异的气氛，搭配以红色和蓝色，神秘的气息扩散出来。

❶人物周围蓝色的特效为整幅画面增添了许多的神秘气息。

❷黑色与红色是经典搭配，在该海报中体现出了神秘、血腥的感觉。

❸文字颜色选用了白色，十分醒目、突出。

	RGB=255,255,255 CMYK=0,0,0,0
	RGB= 1,1,1 CMYK=93,88,89,80
	RGB=7,30,91 CMYK=100,99,56,15
	RGB=60,61,83 CMYK=83,79,55,23
	RGB=164,38,56 CMYK=42,97,80,7

本作品使用了大面积的灰色，遮住了女人的半边脸，女人的脸也泛着灰色与紫色，营造出了独特的神秘氛围。

	RGB=198,193,190 CMYK=26.23.23.0
	RGB=243,255,255 CMYK=6,0,2,0
	RGB=119,120,115 CMYK=61,52,53,1
	RGB=58,36,48 CMYK=76,85,67,49
	RGB=177,120,135 CMYK=38,61,36,0

画面的背景选择了黑色，画面整体是由文字构成的，但在文字下方隐隐约约可以看出是一幅图，具有十足的神秘感。

	RGB=0,0,0 CMYK=93,88,89,80
	RGB=118,126,129 CMYK=62,48,45,0
	RGB=114,145,143 CMYK=62,37,43,0
	RGB=214,156,67 CMYK=21,45,79,0
	RGB=168,42,50 CMYK=41,96,86,6

神秘视觉印象海报设计技巧——朦胧感

神秘视觉印象海报设计技巧在于增强画面的朦胧感，多以图形的重叠技术，使人感觉美轮美奂、半梦半醒、似真似幻。

画面被一层紫色的薄雾遮盖，朦朦胧胧，使人看不清真正的图案，为画面增加了一层神秘感。

匪夷所思的画面，让人分不清是巫师还是外星人，加上人物周围的虚影，使整幅画面被一层神秘遮盖。

配色方案

双色配色 三色配色 五色配色

神秘视觉印象海报设计赏析

6.3 忧郁

忧郁是一种视觉印象，同时也是一种忧心、悲愁的负面情绪。

特点：

◆ 一般会用人物的表情来体现忧郁。

◆ 颜色上一般选用蓝色、青色来体现，可以适当地加入灰色，给人以忧郁的气息。

海报中能够给人以忧郁视觉印象的通常散发着淡淡的忧伤，如果体现在颜色上，那么蓝色、青色会更合适一些。

设计理念：画面主要是通过对比的手法来突出忧郁的气氛，远处的两个人与近处的一个人形成了对比。

色彩点评：淡青色的天空与海水，在给人以凉爽感觉的同时，透露出了淡淡的忧伤。

🔵海报将一个人孤单的忧郁心情表现得淋漓尽致。

🔵青色的背景则烘托出了淡淡的、忧郁的气氛。

🔵文字排列整齐、有规则，使画面看起来很规整。

RGB=255,255,255 CMYK=0,0,0,0
RGB=191,226,220 CMYK=30,3,18,0
RGB=85,153,157 CMYK=69,29,39,0
RGB=177,161,147 CMYK=37,37,40,0
RGB=3,3,8 CMYK=93,89,84,76

海报整体颜色由蓝色系构成，明度不同的蓝色搭配在一起，给人以和谐的视觉感，再搭配上画面中人物的表情，一种忧郁的气氛油然而生。

RGB=255,255,255 CMYK=0,0,0,0
RGB=30,65,146 CMYK=95,83,15,0
RGB=39,102,174 CMYK=85,60,10,0
RGB=116,192,237 CMYK=55,13,3,0
RGB=161,220,236 CMYK=41,1,11,0
RGB=154,180,202 CMYK=45,24,16,0

画面整体由黑、白、灰三种颜色构成，黑色的背景衬托灰色的人物，使人物的轮廓有一些朦胧感，一种沉寂的忧郁从中爆发出来。

RGB=17,17,17 CMYK=87,83,82,72
RGB=255,255,255 CMYK=0,0,0,0
RGB=75,75,75 CMYK=74,68,65,24
RGB=125,125,125 CMYK=59,50,47,0
RGB=225,225,225 CMYK=14,11,10,0

忧郁视觉印象海报设计技巧——人物表情与画面颜色

忧郁视觉印象海报设计技巧在于人物表情的体现，人物的眼神、表情可以将忧郁的感觉很好地表现出来。结合低饱和度的画面色调，将忧郁的情感表达得淋漓尽致。

画面中人物紧皱的眉头、无神的眼睛，无不透露着忧郁的心情。在深颜色的背景烘托之下，忧郁的氛围更加浓重起来。

画面中男人柔和的脸上布满了忧伤的气息，仿佛承受了莫大的打击。向远处眺望的眼睛里可能蕴藏着泪水，忧郁、悲伤的气氛无声飘散出来。

配色方案

三色配色　　　　　　　　四色配色　　　　　　　　五色配色

忧郁视觉印象海报设计赏析

6.4 凉爽

凉爽的颜色搭配一般以蓝色为主。蓝色可以带给人清透、清凉的感觉，同时也会带给人冷静、镇定的感觉。

特点：

◆ 一般多用天空、海洋、冰、水等元素来烘托凉爽的感觉。

◆ 搭配同色调的色彩，会使凉爽的感觉更加突出。

◆ 加入暖色调的色彩，还会有朝气蓬勃的视觉感受。

凉爽视觉印象海报

凉爽视觉印象海报的颜色搭配一般以蓝色为主色，再加入其他的颜色作为辅助色，会加强凉爽的效果。

设计理念：画面展现的是水下的世界，清透的海水营造出清凉的氛围。

色彩点评：蓝色的背景给人以清透、凉爽的感觉，搭配以绿色及其他暖色，带给人自然平静的感觉。

🔵 水下的生物为整幅画面添加了许多生机，使画面更加生动、和谐。

🔵 不同明度的蓝色搭配在一起，使画面更富有层次感。

🔵 文字排列在中心，可以让人更加清晰直观地了解海报所要表达的内容。

RGB=255,255,255 CMYK=0,0,0,0
RGB=255,255,2 CMYK=10,0,83,0
RGB=252,112,3 CMYK=0,69,93,0
RGB=122,252,252 CMYK=46,0,15,0
RGB=2,145,197 CMYK=79,33,15,0
RGB=45,62,143 CMYK=92,85,15,0
RGB=56,157,79 CMYK=76,21,87,0

该海报使用大面积的蓝色做背景，使得画面清透、凉爽，加入少量的黄色与蓝色形成了鲜明的对比，增强了画面的视觉感染力，白色的应用中和了两种颜色，使画面整体更加和谐。

RGB=2,152,215 CMYK=77,30,7,0
RGB=243,255,255 CMYK=6,0,2,0
RGB=142,195,234 CMYK=48,15,4,0
RGB=1,87,149 CMYK=93,69,23,0
RGB=241,206,2 CMYK=12,21,90,0

整幅画面看起来清新、凉爽、通透，对比不是很强烈的颜色搭配在一起，使画面看起来安静、和谐，是炎炎夏日的好去处。

RGB=166,207,225 CMYK=40,10,11,0
RGB=255,255,255 CMYK=0,0,0,0
RGB=214,232,242 CMYK=20,5,5,0
RGB=42,52,60 CMYK=85,76,66,41
RGB=114,172,176 CMYK=59,22,32,0

凉爽视觉印象海报设计技巧——以蓝色作为主色

凉爽视觉印象海报设计技巧在于色彩搭配要以蓝色为主，同时也要含有少量的白色，蓝色和白色会让人联想到水与冰雪，潜意识里就会带给人清爽的感觉。

以大面积的青色作为背景，搭配白色的文字，使人产生清爽的感觉，少量的黄色与红色作为点缀，使整幅画面变得生动、趣味。

海报的背景稍稍有一点渐变的感觉，清透、冷淡，再搭配上从管道流出来的青蓝色的水，一股清透、凉爽的感觉扑面而来。

配色方案

三色配色 四色配色 五色配色

凉爽视觉印象海报设计赏析

6.5 饱满

颜色的魅力是无穷的，偏向橙色的颜色会给人一种饱满、充实、丰富的感觉，让人感到温暖而舒适。橙色多搭配以红色、黄色等同色系的色彩，以营造出丰富的效果。

特点：

◆ 体现饱满感觉的色彩纯度要高。

◆ 充实、充足、充满感情。

◆ 不适合搭配明度太高的颜色。

饱满视觉印象海报给人以视觉上的满足感，并且充满感情，通常使用太阳橙色，太阳橙色中加入少量的暗黄色，会让人感觉色彩充实、活力四射。

设计理念：这是一张关于万圣节的海报，使用了具有代表性的南瓜、枯枝、蝙蝠等元素来构成画面，制造出恐怖的感觉。

色彩点评：背景大面积使用了南瓜的颜色——橙色，使画面看起来十分饱满。

🔶1背景使用了渐变的效果，把人们的视线聚集到海报的中心。

🔶2画面字体经过了设计，新颖、独特。

🔶3海报四周围绕着黑色的景物，更加突出橙色，使画面产生了饱满的感觉。

RGB=255,189,5 CMYK=2,33,90,0
RGB=232,76,36 CMYK=10,83,89,0
RGB=246,46,32 CMYK=1,91,88,0
RGB=3,3,3 CMYK=92,87,88,79

本作品使用了大面积的橙色作为海报背景，使画面产生了饱满的感觉。加入互补色——蓝色，增强了画面的视觉冲击力。

RGB=246,129,33 CMYK=3,62,87,0
RGB=243,255,255 CMYK=6,0,2,0
RGB=33,3,1 CMYK=77,91,91,73
RGB=0,170,222 CMYK=74,19,10,0
RGB=245,221,0 CMYK=11,13,89,0

这是一款真人秀的海报设计，运用夸张的手法将人物放在橙子里，增强了画面的趣味性。运用大面积纯度较高的橙色，使画面看上去饱满充实。

RGB=166,207,225 CMYK=40,10,11,0
RGB=255,255,255 CMYK=0,0,0,0
RGB=214,232,242 CMYK=20,5,5,0
RGB=42,52,60 CMYK=85,76,66,41
RGB=114,172,176 CMYK=59,22,32,0

饱满视觉印象海报设计技巧——高饱和度色彩的应用

　　高饱和度的海报设计会给人一种直接、纯粹的感受，没有过多的杂念，画面的表达内容直击人心。

　　海报的背景使用了色彩饱和度很高的橙色，在视觉上营造出了饱满的感觉。一条长长的轮胎印，使画面更具空间感，白色的文字打破了画面的沉寂，增加了透气感。

　　海报的背景好像变了颜色的天空，层次分明，颜色饱满，文字进行了整齐的排列，一种饱满的感觉油然而生。

配色方案

双色配色　　　　　三色配色　　　　　五色配色

饱满视觉印象海报设计赏析

6.6 冷酷

冷淡无情、冷漠苛责是人们对冷酷的直接理解，但在海报设计中冷酷却是一种很常见的视觉感受。这类海报通常使用冷色系的颜色来表现。

特点：

◆ 一般用人物表情来表现，眼神冰冷，面无表情，给人以距离感。

◆ 色彩方面，一般选用明度、纯度都较低或冷色调的颜色来表现冷酷。

冷酷视觉感受常出现在电影海报中，通过海报中人物的神情、姿态及海报的主色来传递冷酷的效果。

设计理念：这是一张电影海报设计。画面以一个冷酷的男人为主体，表情阴冷、寒气逼人。

色彩点评：背景大面积运用了黑色与蓝黑色，为画面营造出了一种冷酷阴森的氛围，与人物的展现相呼应，增强了画面的恐怖气氛。

🔵 人物的脸、手都加了高光，使画面显得诡异、阴森。

🔵 背景斑斑驳驳的光影，烘托气氛的同时还丰富了画面。

🔵 文字的设计很有立体感，美观、大方。

- RGB=214,230,234 CMYK=20,6,9,0
- RGB=80,136,162 CMYK=72,40,31,0
- RGB=13,48,71 CMYK=97,84,58,33
- RGB=1,2,7 CMYK=93,89,85,77

海报以一个男人为主体，男人的动作以及表情，给人一种冷酷无情的感觉。

- RGB=196,138,118 CMYK=29,53,51,0
- RGB=243,255,255 CMYK=6,0,2,0
- RGB=4,4,4 CMYK=91,87,87,78
- RGB=149,116,107 CMYK=50,58,55,1
- RGB=139,40,33 CMYK=47,94,100,20

这是一幅关于黑天鹅的海报。黑色代表着冷酷、邪恶，而海报则是运用了黑色的这一特点，使画面呈现出一种冷酷的效果。

- RGB= 0,0,0 CMYK=93,88,89,80
- RGB=255,255,255 CMYK=0,0,0,0
- RGB=232,208,194 CMYK=11,22,22
- RGB=157,157,157 CMYK=44,36,34,0
- RGB=132,17,22 CMYK=49,100,100,24

冷酷视觉印象海报设计技巧——金属般冷硬的画面感

　　金属能够给人传递一种冰冷的视觉感受,因此在海报中使用金属质感的元素会增强画面的冷酷感觉。下面两幅海报突出金属又冷又硬的感觉,给人冷漠而又刚毅的印象。

　　海报中的男人有着冷酷的表情,搭配身上所穿的金属服饰,冷硬的画面感就此呈现,令人望而生畏。

　　机械的男人有着刀削般的脸庞,一侧还露出了脸皮下的金属,冷酷的嘴角、淡漠的神情,营造出了一种冷酷的氛围。

配色方案

三色配色

四色配色

五色配色

冷酷视觉印象海报设计赏析

6.7 热情

　　热情，是一种热烈的感情，是指人参与活动或对待别人所表现出来的热烈、积极、主动、友好的态度。人们常说热情如火，红色、橙色则是最能体现热情的颜色。

特点：

◆ 热情的海报画面元素更活泼、不拘谨。

◆ 热情充满了感性的色彩，易于让人接受，拉近人与人之间的距离。

◆ 色调明亮，给人以激烈、华丽的感觉，通常会用一些欢快动感的元素来体现。

热情视觉印象海报可以是五彩缤纷、欢快的，也可以是颜色炙热、纯粹的。

设计理念：这是一张关于足球的海报。队员的影子排列在中间，周围是摇旗呐喊、热情洋溢的观众，使人不禁心潮澎湃。

色彩点评：背景使用了红色，给人以激动、热烈的感觉。白色的点缀使画面看上去更加通透、明亮。

🔴 背景加入了许多均匀的斜纹，使画面看起来不再单调。

🔴 人物的颜色是暗红色，搭配红色的背景，使画面看上去很和谐。

🔴 文字分布在海报四周，点亮了整幅画面。

- RGB=250,252,252 CMYK=2,0,1,0
- RGB=255,95,98 CMYK=0,76,50,0
- RGB=173,4,31 CMYK=39,100,100,5
- RGB=79,11,0 CMYK=59,98,100,54
- RGB=25,23,27 CMYK=86,83,77,66

画面中的红色与蓝色形成了强烈的对比，体现出了现代感，热情似火，同时也加入了紫色，增添了许多神秘感与魅惑。

- RGB=172,0,31 CMYK=40,100,100,5
- RGB=243,255,255 CMYK=6,0,2,0
- RGB=0,13,160 CMYK=100,96,18,0
- RGB=194,9,77 CMYK=31,100,59,0
- RGB=27,33,56 CMYK=93,91,62,45

这是一幅迪奥的海报设计。画面中女人的红唇似火，洋溢着热情与魅惑，使人牢记在心。

- RGB=56,19,26 CMYK=69,91,79,61
- RGB=255,255,255 CMYK=0,0,0,0
- RGB= 252,209,200 CMYK=1,26,18,0
- RGB=219,42,58 CMYK=17,94,75,0
- RGB=31,58,127 CMYK=97,89,27,0

热情视觉印象海报设计技巧——一抹红唇

红唇似火，海报中可以使用红唇来带给人热情的视觉印象，由此可以用一个小元素来点亮整幅画面的气氛和情绪。

一幅玛丽莲·梦露的海报，性感的神情搭配上亮丽的红唇，热烈的感觉顿时扑面而来，再搭配上粉色的背景，显得俏皮可爱。

波普风格的海报，通过黑、白、灰来衬托鲜艳的红色，给人以强烈的视觉冲击，也让人感受到了热情的气息。

配色方案

三色配色　　　　　　四色配色　　　　　　五色配色

热情视觉印象海报设计赏析

6.8 喧闹

邻近色的色彩搭配会给人带来一种安静、平稳的视觉感受，而繁多的颜色搭配则通常用来烘托喧闹、凌乱、跳跃的氛围，具有喧闹感的海报设计在通过多种色彩的衬托下还需要比较丰富的画面元素。

特点：

◆ 包含颜色多，色相差别大。

◆ 许多对比色出现在一起，视觉冲击力强。

◆ 构成画面的元素很多，搭配在一起却十分和谐。

喧闹视觉印象海报多以圆形、方形、三角形等图形的多次使用，让画面更饱满、细节更突出。同时颜色方面非常丰富，不再局限于几种颜色，可以是 10 种、20 种，甚至更多，但是要达到杂而不乱的效果。

设计理念：由许多不同形状的色块以及条纹构成的人物形象及背景，轮廓感较强，杂而不乱。

色彩点评：色彩上使用了许多不同色相的颜色，使画面喧闹而又饱满。

①由线与面共同组成的画面，丰富多样，感染力较强。

②前景人物的头像由较大的色块构成，颜色虽不如背景丰富，但视觉冲击力却很强。

③文字标题穿插在彩色线条中，时尚且富有动感。

■ RGB=0,167,87 CMYK=78,12,84,0
□ RGB=255,255,255 CMYK=0,0,0,0
■ RGB=255,197,12 CMYK=3,29,89,0
■ RGB=46,48,146 CMYK=94,93,7,0
■ RGB=243,108,45 CMYK=4,71,83,0
■ RGB=182,28,142 CMYK=38,95,4,0
■ RGB=2,128,202 CMYK=82,44,3,0
■ RGB=237,28,38 CMYK=6,95,86,0

画面以纯度较低的粉色做背景，更好地突出了彩色的气球，气球成发散重叠状排列，给人以喧闹的视觉印象。

这是一幅关于颜色的海报设计。将八种颜色与色块搭配在一起，使画面产生了喧闹的气氛。

■ RGB=245,182,207 CMYK=4,39,4,0
■ RGB=0,158,227 CMYK=76,27,1,0
■ RGB=120,33,129 CMYK=67,99,17,0
▨ RGB=255,228,0 CMYK=7,11,87,0
■ RGB=225,6,23 CMYK=14,99,98,0

□ RGB=255,255,255 CMYK=0,0,0,0
■ RGB=201,214,222 CMYK=25,12,11,0
■ RGB=112,114,117 CMYK=64,55,50,1
■ RGB=243,110,33 CMYK=4,70,88,0
■ RGB=254,232,0 CMYK=7,9,87,0
■ RGB=73,201,246 CMYK=62,2,5,0
■ RGB= 237,27,36 CMYK=6,96,88,0
■ RGB=84,177,71 CMYK=68,10,90,0
■ RGB=83,46,147 CMYK=82,93,4,0

喧闹视觉印象海报设计技巧——选用对比色

选用色相差别较大的颜色构成海报，会使画面更加厘定多彩，呈现出喧闹的视觉印象。

画面由不规则的形状以及色相差别较大的颜色构成，而这种构成方式使画面具有极强的喧闹感，同时也形成了很强的视觉冲击力。

这是一张由动漫人物组成的海报。人物的服装颜色差别很大，长相各异，营造出了一种喧闹的氛围。

配色方案

双色配色

三色配色

五色配色

喧闹视觉印象海报设计赏析

6.9 甜美

甜美指的是能够使人感受到香甜气息的色彩印象，也指人的甜美可爱气质。常见表现甜美的颜色有很多，比如，鲜艳的洋红色、可爱的粉色等。

特点：

◆ 颜色多用高明度、中饱和度的色彩位置，象征着少女般的甜美。

◆ 画面多以可爱甜美的元素做装饰。

◆ 海报字体设计与画面风格保持一致。

甜美视觉印象海报可以是体现少女灿烂笑容的，也可以是体现食物香甜的，高明度、低饱和度的色彩搭配让人感觉食物香甜可口。

设计理念：画面由许多甜品美食组成，散发着浓浓的甜美味道，构图比较饱满，让人得到极大的满足感。

色彩点评：海报整体由粉色系构成，深浅不一的粉色搭配在一起，使画面有种梦幻甜美的感觉。

🌸 生动形象的食物图案呈现在画面中，容易让人产生想要吃的欲望。

🌸 背景图案一圈套一圈，给人一种向外荡漾、扩散的感觉。

🌸 海报中的文字造型圆润、优美，使一种可爱甜美的感觉呈现在画面中。

RGB=254,205,165 CMYK=1,27,36,0
RGB=251,117,102 CMYK=0,68,52,0
RGB=194,135,91 CMYK=30,54,66,0
RGB=100,46,34 CMYK=56,85,89,39

画面整体由粉色系构成，产生一种和谐的美感，淡淡的紫色给人一种梦幻般的美，下方还有一只可爱的兔子，使画面到处都散发着甜美的气息。

RGB=236,196,219 CMYK=9,31,3,0
RGB=255,255,255 CMYK=0,0,0,0
RGB=244,134,163 CMYK=4,61,18,0
RGB=179,147,196 CMYK=37,47,4,0
RGB=99,67,92 CMYK=69,80,52,13

红色与橙色搭配在一起，渲染出甜美的气氛，再加上蛋糕与甜点做点缀，营造出一种甜美的感觉。

RGB=235,54,105 CMYK=8,89,39,0
RGB=153,29,66 CMYK=46,100,68,9
RGB=109,9,35 CMYK=53,100,85,36
RGB=226,229,216 CMYK=14,8,17,0
RGB=255,134,87 CMYK=0,61,63,0

甜美视觉印象海报设计技巧——画面用甜品来表现

选用甜美的食品或者气味香甜的花朵来表现画面，搭配以洋红等甜美的色彩，给人以甜美的视觉印象。

洋红色的背景搭配海报中的蛋糕图案给人一种甜美的感受，再加以青色做点缀，增强了色彩的对比效果，使画面不会太过单调。

以甜甜的蛋糕作为主体，搭配上许多散发着甜蜜气息的花朵，使人产生甜美的视觉印象。

配色方案

三色配色　　　　　　四色配色　　　　　　五色配色

甜美视觉印象海报设计赏析

6.10 生机

提到生机，就会不由自主地想到花、草、树木这些具有生命力的植物，同时也会联想到绿色，人们常用生机盎然来形容这些植物。海报中也经常使用植物作为元素，以体现生机勃勃的景象。

特点：

- ◆ 一般用绿色为主体的颜色来表现生机。
- ◆ 通常会选用大自然中的元素来构成画面。
- ◆ 可以使人重拾希望与信心，并且充满活力。

生机视觉印象海报

生机视觉印象海报通常是由绿色构成的，绿色是大自然的颜色，人们看到绿色就会不由自主地想到生机勃勃的植物，从而给人留下充满生机的视觉印象。

设计理念：用大树、叶子、草地、蝴蝶等动植物来表现生机盎然的景象。

色彩点评：蓝色的天空做背景，绿色的植物在蓝天的映衬下，显得生机勃勃。

🌿①蓝色与绿色搭配，给人以和谐、自然的视觉感受。

🌿②加入许多蝴蝶等动物，使画面更加丰富、生动。

🌿③合理的布局排列，使画面看起来十分饱满。

RGB=255,255,255 CMYK=0,0,0,0
RGB=86,53,23 CMYK=63,76,100,43
RGB=140,188,66 CMYK=53,11,88,0
RGB=149,218,13 CMYK=49,0,94,0
RGB=0,145,26 CMYK=82,27,100,0
RGB=49,85,14 CMYK=82,56,100,27
RGB=10,144,197 CMYK=79,34,14,0

画面用了纯度不同的绿色来表现，渐变的背景使人的视线能够更好地聚集在画面中心，生动形象的叶子造型更能体现出生机。

RGB=132,182,37 CMYK=56,13,99,0
RGB=255,255,255 CMYK=0,0,0,0
RGB=75,144,16 CMYK=74,31,100,0
RGB=33,101,2 CMYK=85,50,100,16
RGB=30,58,4 CMYK=85,64,100,48

泥土中长出绿色的嫩芽，人们将这抹生机捧在手心里呵护，模糊的背景可以更好地突出海报的中心。

RGB=167,198,27 CMYK=44,10,96,0
RGB=216,227,147 CMYK=22,5,52,0
RGB=61,146,48 CMYK=76,28,100,0
RGB=26,67,38 CMYK=88,61,97,41
RGB=236,182,145 CMYK=9,36,43,0

生机视觉印象海报设计技巧——巧用绿色

绿色代表希望、生机，环境污染、空气雾霾逐渐改变了地球原有的颜色，因此纯粹的绿色常出现在公益海报中，以唤醒人们保护环境的意识。

绿色的地球上生存着人类、动物与植物。用绿色来表现地球，可以使人感到眼前一亮，生机感充斥着整个眼球。

将一颗绿色的小树摆放在画面的中心位置，通过蓝天和草地的衬托显得生机盎然，此景象与左右两侧枯老的树木形成鲜明的对比，从而引发受众深思，唤醒人们保护环境的意识。

配色方案

三色配色　　　　　　　四色配色　　　　　　　五色配色

生机视觉印象海报设计赏析

 设计实战：动物王国主题海报设计的视觉印象

◎ 6.11.1　设计说明

动物王国主题海报设计：

动物王国主题，顾名思义就是以动物为主题的游乐园的海报设计。

设计要求：

海报要以动物为主体来呈现，海报的受众是 8 岁以上的儿童，设计的风格要偏向于卡通风格，画面要有趣且吸引人，色彩要饱满、鲜艳，动物造型要丰富、奇特。

设计说明：

通过提出的设计要求打造出系列海报，将海报的一个系列以不同视觉印象进行划分，让每一种视觉印象都有相应的颜色代表，这样不仅能够扩大宣传力度，还能让海报吸引更多的消费人群。

特点：

◆ 造型奇特，深受孩子们的喜爱。

◆ 视觉印象丰富，能够给人留下不同的视觉感受。

◆ 图案生动形象，富有丰富的艺术性。

◆ 鲜明的颜色更具有突出性，能够有效地抓住人的眼球。

◎ 6.11.2 动物王国主题海报设计分析

凉爽的视觉印象	分　析
 同类赏析： 	● 该作品是一幅给人以凉爽印象的动物王国主题海报。 ● 海报的主体颜色为青色。青色给人以凉爽、轻透的感觉，在炎炎的夏日，看到这样一张海报，会让人产生心驰神往的感觉。 ● 画面内容丰富，娱乐设施与动物都有所体现，具有很强的吸引力。

可爱的视觉印象	分　析

同类赏析：

- 该作品是一幅可爱视觉印象的动物王国海报。
- 粉色的背景给人以甜美、纯真的视觉印象，是小女生们钟爱的颜色，用粉色做背景，衬托的动物更加可爱。同时也与绿色和蓝色形成了淡淡的对比，使画面颜色丰富而和谐。

灿烂的视觉印象	分　析

同类赏析：

- 该作品是一幅给人灿烂视觉印象的动物王国海报，构图十分饱满，符合主题。
- 灿烂的视觉印象用黄色来体现，黄色易使人联想到太阳，金灿灿的颜色吸引着观看者的眼球，同时还与蓝色形成对比，增强了画面的视觉冲击力。

奇幻的视觉印象	分 析

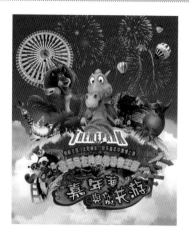

同类赏析:

- 该作品体现的是一幅奇幻视觉印象的动物王国海报。
- 紫色是奇幻、梦幻的代表颜色，海报通过运用紫色来展现奇幻的视觉效果，用来抓住好奇者的眼球。紫色的背景搭配上绚丽的烟花，营造出了梦幻的感觉。

饱满的视觉印象	分 析

同类欣赏:

 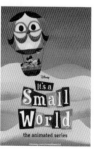

- 该作品运用橙色展现出了饱满的视觉印象。
- 橙色给人以温暖、阳光、饱满的感觉，是暖色系中最温暖的颜色，在寒冷的冬天看到它，顿时觉得一股暖流进入心间。
- 蓝色与橙色是互补色，冷与暖的对比，形成了强烈的视觉冲击力。

热情的视觉印象	分　析

同类欣赏：

- 该作品是一幅给人以热情视觉印象的动物王国海报。

- 红色的背景醒目、刺眼，给人以热情、兴奋的感觉。红色与蓝色是对比色，红色与绿色是互补色，几种颜色的搭配增强了画面的视觉效果。同时也突出了下方的文字，红色与黄色也是最具中国特色的颜色搭配，为画面增加了喜庆、祥和的气氛。

第7章 海报招贴设计的秘籍

　　如今海报的应用已经十分广泛，大到名牌公司、小到个体商户，都在用海报为自己做宣传，艺术家们也将自己的设计心血用海报展示给人们，那么如何才能使你的海报吸引人们的视线？如何能让你的海报具有收藏的价值？下面将一一进行解答。

　　◆ 想要吸引人们的视线，首先要有一个明确的主题，使人们可以清楚地知道海报是宣传什么的；其次要有对比鲜明的色彩；最后则要有一个吸引大众眼球的独特造型，让人眼前一亮。

　　◆ 一张优秀的海报，要有自己独特的画面风格特点，并且要有更深的意义内涵，有更多新形式的尝试。

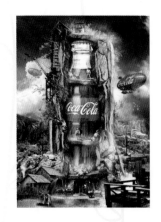

7.1 如何增强海报的视觉冲击力

增强海报的视觉冲击力可以从以下几点出发：

（1）色彩上可以使用互补色搭配来提升视觉冲击力；

（2）通过图形大小比例的变化；

（3）打破画面的平衡点，使某一部分在画面中突出来，使之产生强烈的视觉冲击；

（4）还可以利用光线产生的明暗效果来增强视觉冲击力。

本作品采用了典型的夸张手法，从而形成夸张的比例效果与强烈的视觉冲击。

- 粗大的手指与娇小的女人产生了强烈的对比。
- 海报的背景使用了深绿色，使前景中的人物更加突出。

将色彩饱和度高的几种颜色搭配在一起，具有很强的视觉冲击力，使人眼前一亮。

- 蓝色与橙色、紫色与黄色这两对互补色搭配在一起就会产生强烈的视觉冲击力。
- 巧妙地构图增加了海报的层次感。
- 画面都是由色块组成的，新颖、独特，又很和谐。

这张海报属于打破平衡点，以一个特殊的视角突出鞋子产品，展现了作品（海报）的视觉冲击力。

- 画面中正在奔跑的男子后腿被放大，产生了强烈的视觉冲击力。
- 海报中男子被放大的腿在空旷的场景中显得尤为突出。

7.2 如何巧妙搭配多种颜色

在海报设计中，如何搭配颜色显得尤为重要，不同的配色方法所呈现出的画面风格也不同。总的来说，可以总结为 3 种常用的配色方法，即同类色配色、邻近色配色、对比色配色。

本作品采用了将同类色——蓝色系的颜色进行搭配的方式。

- 作品整体颜色倾向于蓝色，由多种蓝色进行组合，整体均衡而又和谐。
- 文字使用了白色，在蓝色背景的衬托下，可以很好地凸显出来，又不会使画面显得杂乱。

本作品属于邻近色配色，画面整体由一种色系构成，给人以和谐、稳定、统一的感觉。

- 前景猴子的颜色稍亮一些，使海报可以产生视觉重心，突出主题。
- 背景颜色的搭配使画面更有层次感与空间感。

本作品是对比色配色。给人的第一印象就是色彩明丽、视觉冲击力强。

- 蓝色与黄色搭配，可以产生强烈的对比效果，更容易吸引人们的视线。
- 海报构图简单，属于简约风格，给人以简洁、明快的视觉效果。

7.3 如何增加画面的视觉空间感

有些海报的设计让人看上去会觉得发闷，透不过气，进而也就放弃了想要仔细观看海报的想法。那么，如何增加画面的视觉空间感就显得尤为重要了。

这是一幅通过运用透视效果，从而产生画面空间感的海报，视角非常有趣。

- 长长的马路加入了透视的效果，使人们仿佛看到了一条没有尽头的路，视觉空间感非常强。
- 纯度较高的黄色斑马线在海报中显得格外耀眼，增加了海报的视觉冲击力。

本作品通过前景与背景的刻画程度不同，来增加画面视觉空间感。

- 前景的刻画十分细腻，与背景中朦胧、模糊的楼房产生了对比，增强了画面的视觉空间感。
- 远处的场景用色比较浅，而近处的场景颜色比较深，也营造出了一种视觉空间感。

本案例利用一些小的线条，营造出了强烈的视觉空间感。

- 巨大的飞碟在小线条的映衬下，好似在飞速移动，增加了画面的跃动感。
- 白色的小线条在黑色背景的映衬下显得格外突出，吸引视线。

这是一幅通过远近、明暗的对比来增加画面视觉空间感的海报。

- 白色的图形与蓝黑色的背景产生了对比的效果，增强了画面的视觉冲击力。
- 大面积的白色还为画面增加了透气感。

7.4 利用点、线、面巧妙构图

　　点、线、面是构图的基本元素，点的串联形成了线，线的紧密排列又形成了面，运用点、线、面构图，是现在很多著名设计师都在使用的设计方法，设计出来的海报不仅简约、时尚，而且美观、大方。

本案例使用的就是点、线、面的构图，由点形成了线。

- 海报中的脚印就相当于一个个小的点，这些点又组成了一条线，丰富了画面。
- 红色与黑色增强了色彩的对比度，是经典的颜色搭配之一。
- 偶尔出现几个方向不同的脚印，为画面增添了许多趣味感。

由点、线、面组成的水滴状图案，独特、新颖，使人忍不住想要探究其所要表达的含义。

- 英文字母为点，组成的句子为线，这样构成的海报比只使用整个图形，再在旁边搭配文字所构成的海报多了许多的创意，并且看上去也不会显得那么死板。
- 海报的背景颜色与图形颜色差异较大，产生了视觉重心，加以红色做点缀，使整幅画面"活"了起来。

本作品是由点与线构成的，画面简洁有创意，极易吸引人们的目光。

- 画面中形成直角的两条直线，起到引导消费者视线的作用。
- 海报中的文字加粗，在红色背景下显得格外突出，单词中缺少的字母i，在直线的引导下，巧妙地出现在人们的视线中。

可以看出这是一张小黄人的海报。画面由点、线、面构成，展现出了小黄人的可爱、呆萌。

- 点、线、面的融合与搭配，创造出了鲜活的动画人物，可爱的造型会吸引到人们更多的视线。
- 黄色与蓝色这对对比色的搭配，增强了海报的视觉冲击力。

7.5 表现手法在海报设计中的重要性

在海报设计中可以运用多种表现手法，如夸张表现手法、拟人表现手法、对比表现手法等，这些表现手法可以增加海报的情感，使之变得生动有趣，更加引人注目。在进行构思时可以将这些手法夸张到极限，从而一个好的创意就产生了。

海报运用了夸张的表现手法来体现粘毛器的黏力特别强，强到可以将猫都粘在上面。

- 夸张的表现手法可以使海报更加形象、生动，还具有几分趣味性。
- 暗黑色的背景可以将白色的物体从画面中凸显出来。

这幅关于洗手液的海报，使用了拟人的手法，不仅吸引大人的目光，而且还可以吸引孩子们的目光。

- 海报将病毒、细菌拟人化，它们出现在钱币上烧烤、弹琴，使画面更加生动、有趣味。
- 画面图案运用了多种颜色，搭配上单一浅淡的背景，使画面和谐，不过于杂乱。

本作品运用了对比的表现手法，突出了主题——世界上总是有两种人。

- 从海报中可以看出，左侧是指吃了很多东西，但是体重还是很轻的人；右侧是指吃很少的东西，体重却依然很胖的人。鲜明的对比，可以使人一目了然。
- 海报设计的很有对称性，看起来十分规整、有条理。

7.6 巧妙运用对比色

在海报设计中，对比色的应用越来越广泛。在色相环中两个位置相对的颜色，就是对比色，常见的对比色包括红和绿、黄和紫、橙和蓝等。对比色的运用可以增强海报的视觉冲击力。

本作品使用了黄色与黑色这对对比色，耀眼、醒目，具有视觉冲击力。

● 这是电影《Kill Bill》的宣传海报，海报中一把刀的造型更能突出主题。
● 海报是由简单的图形所构成的，既简约又时尚。

这是对比色橙色与绿色搭配所构成的海报，具有醒目的特点，给人以兴奋的感觉。

● 海报中除了含有橙色与绿色这对对比色之外，还有蓝色与黄色这对对比色。
● 白色的小鸟为整幅海报增添了许多透气感。

此海报运用了红色与蓝色对比色。红色有热情、兴奋的特点，蓝色有冷静、忧郁的特点，两种颜色搭配在一起具有较强的视觉冲击力。

● 用大面积的蓝色做背景，突出了中心红色的物品。
● 背景光效和对称的倒影增强了画面的空间感。

7.7 海报中字体的选择与排列

海报中除了有图形、背景外，说明性的文字也是必不可少的。文字的选择要与海报的图案相呼应，在排列上要具有鲜明的个性、独特的方式，来引起观看者想要阅读的欲望。

本案例选用了两种字体，一种运用在了图形中，另一种则排列在海报的下方。

- 图形中的文字属于艺术字体，是经过设计的，看起来美观、时尚，使用了白色，与底下的红色产生了鲜明的对比。
- 海报底部的字体使用的是普通规整的字体，整齐地排列在底部，可以起到说明、修饰的作用。

本作品整体都是由文字组成的。大小、形状都不同的字体搭配在一起，产生了对比的效果。

- 构成人物的字体较粗，而且还经过了各种变形，使其在蓝色背景的衬托下更加突出。
- 下方细小的字体排列在一起，产生了透视的效果，使海报具有空间感。

海报的边框带有花纹，中央的图形四周也都围绕着曲线，所以文字也选择了弯曲的形状。

- 下方的文字紧密地排列在一起，形成了一个不规则的图形，平衡了画面。
- 淡黄色的牙齿与黑色的背景形成了强烈的对比，使海报具有很强的视觉冲击力。

7.8 负空间在海报设计中的应用

负空间在海报中的应用也是极为广泛的。负空间指的是在一张海报中图形摆放完之后，余下的空间又形成了一个新的可识别的图形，那么这个新的图形就是所谓的负空间。负空间会留给人们更多的想象。

在海报中，两个小提琴中央的空隙有一个人的造型，这就是海报产生的负空间。

● 仔细看又会觉得两个小提琴好像两个张着嘴唱歌的男人，十分具有趣味性。
● 蝴蝶结是画面的点睛之笔，使画面更加饱满。

女孩子红色的头发披散在黑色的背景中，余下的空间形成了一只黑色的熊。

● 红色与黑色是对比色，两种颜色的搭配使画面产生了强烈的视觉冲击力。
● 白色的文字打破了画面的沉寂，增加了一丝透气感。

本作品设计的是一个 S，很巧妙地把字母之间的空隙设计成了勺子与叉子，形成了负空间。

● 海报有一种对称的感觉，使海报更规整、更简洁。
● 下方文字中的 S 也进行了放大处理，以呼应中心的图形。

画面中狼的身体构造出了一个负空间，形成了男人的头部，完整了主题。

● 将海报的主题排列在负空间的男孩中，使其更加突出。
● 画面中的小鸟就相当于男孩，在狼面前显得很弱小。

7.9 如何使画面具有层次感

在构图方面要有远景、中景、近景，这样画面的层次感才会更好；还可以利用光影来添加画面的层次感。层次感可以使画面更加丰富、饱满，有时还可以使画面具有三维的空间感。

本作品通过表现远景、中景、近景来丰富画面的层次感，同时也用了不同纯度的蓝色来进一步地突出层次感。

- 画面中心的文字排列效果很明显地突出了层次感。
- 近景的小鱼、水草，相对于中景的文字与远景的图案来说，比例略大。
- 黑色的线条使海报具有立体感。

本作品运用的是光影的效果，这种效果也可以使海报具有层次感。

- 画面中将小孩子投影成了一个大人，光源与阴影使画面产生了层次感。
- 纯度较低的橙色与黑色搭配，产生了和谐、稳定的效果。

作品具有自上而下的层次感，是通过颜色的变化来实现的。

- 由绿色向橙色渐变的色块有规律地排列，使画面颜色丰富而又不杂乱。
- 色块之间加入的白色线条，分割了画面，进一步增加了画面的层次感。

7.10 少即是多的原则

少即是多的原则是一位建筑大师提出来的，这一原则也同样适合于海报设计。少并不代表缺失，而是把想要表达的内容提炼、精简化，不会让人觉得空洞没有设计感；相反，还会产生完美的艺术效果。

这是电影《忍者神龟》的海报，仅用了四个圆圈加上四种代表性的色条，就可以将所要表达的内容展现出来。

● 渐变的背景平衡了海报上方的色彩，并且突出了海报下方的文字。
● 四种彩色的色条与绿色搭配在一起突出了和谐感。

一个简易的小皇冠作为画面的主体，也与电影《指环王》的名字相对应。

● 用线条勾勒出来的皇冠，既简约又具有时尚感。
● 蓝黑色的背景使黄色的图形和文字更加突出，同时也使画面产生了视觉冲击力。

本作品是电影《星球大战》的海报，充分体现了少即是多的这一特点。

● 画面中的两个黑色色块代表了两只眼睛，是对电影人物的简化。
● 灰色与黑色的搭配，使画面产生了强烈的对比。

7.11 如何把文字图形化，打造出视觉亮点

文字图形化是当今社会发展形成的新领域，以文字为主要元素，使其以图形的形式呈现，重要的文字以加大加粗的形式展现在画面中，以产生特异的效果，形成一种造型独特、美观的艺术表现形式。

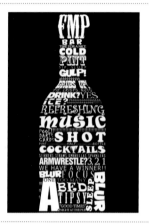

画面中的酒瓶是由文字构成的，是一幅关于酒吧的海报。将图形和文字完美地结合在一起，以产品的形状呈现在受众眼前，使产品得到更好的宣传效果。

- 将能够体现海报内容的文字，都进行了加粗放大处理，使人可以清晰地看出海报的内容。
- 黑色与白色产生了强烈的对比，使中心图案更加突出。

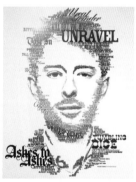

作品是一张关于音乐的海报，运用文字构成了一个男人的形象。

- 放大的字体风格各不相同，丰富了画面的同时，也平衡了画面。
- 色彩渐变中出现了对比色与互补色，增加了画面的视觉冲击力。

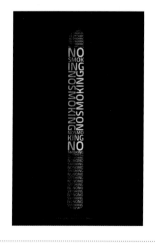

一幅由字母组成的禁烟海报，形象、生动，字体的大小设计产生了对比的效果。

- 在海报中可以清晰地看出禁止吸烟的单词，使人可以清楚地知道海报的内容及意义。
- 黑色与白色的对比显然高于黑色与黄色的对比，使白色的部分更加突出。

7.12 如何合理安排画面内容，锁定视觉重心

视觉重心在海报设计中是极为重要的。简单地说，视觉重心就是人们看到海报第一眼所注意到的地方，通常可以利用明暗的分布、色彩的搭配和构成画面的图形的聚散来表现重心。

本作品中的花朵通过聚散来构成视觉重心。

- 画面中的花朵有聚有散，人们的视线往往会注意到密集的地方。
- 黑色与白色的搭配，营造出了一种水墨风的感觉，闲适而又宁静。

海报运用了色彩对比的方式来锁定视觉重心。

- 红色与白色的搭配，使画面产生了强烈的对比效果，从而突出视觉重心。
- 下方黄色的文字，排列规整，使画面更加丰富和完整。

此海报通过明暗的分布来突出视觉重心。

- 明暗搭配，人们的视觉重心会聚焦在明处。
- 白色的文字使整幅画面更加丰富、饱满。

7.13 文字类海报中图形的应用

在文字类海报中，如果只含有文字，那么会显得十分单调，所以通常会在海报中加入一些图形来丰富画面，或者是把文字图形化。

　　画面中每一个字母都对应着一个几何图形，新颖有创意，在画面上方加了一个红色的线框，更易吸引人们的视线。

● 每个框里都有一只手拿着字母，略显凌乱，加上红色的线框与字母，使人们可以了解字母的组合顺序，创意新颖。
● 蓝灰色的背景与红色的线框产生了对比效果，突出了红色的线框。

　　在字母 C 的底部加入了一个滚刷的造型，使整个画面更富有动感，个性鲜明。

● 橙色的背景与白色的文字产生了对比，具有极强的视觉冲击力。
● 文字都排列在了海报的下方，排列得很规整，使海报看起来简约、时尚。

　　画面中的主体是黑色粗体的文字，在它的上方加了一棵有着很长根须的树木，使画面显得更加文雅，并且使画面更具有关联性。

● 画面由黑色与灰色构成，有一种水墨风的感觉，透露着淡雅、闲适。
● 右侧的小文字与黑色的粗体字对齐，规整而又透露出一种对称美。

7.14 如何主导观众的视觉流程

　　视觉流程的设计起到使观看者按照设计者的设计流程去简单、迅速、精准地理解海报内容的作用。首先可以设计出一个视觉重心，先抓住人们的眼球，然后引导观看者去看其他位置，好的设计就是要做到主动引导观者，带着别人走，而非随便看看。

　　本作品的视觉重心是耳机，也是人们首先看到的地方；其次就会看到耳机下方的文字，了解产品；最后会看到索尼的标志，以加深印象。

● 纯度较低的粉色背景搭配上黑色的耳机，既突出了耳机又使画面丰富、和谐。
● 将耳机拟人化，增强了画面整体的趣味性。

　　海报的视觉重心是彩色的色块，随着颜色纯度的变化，人们的视觉走向也随之变化，达到引导人们视觉流程的效果。

● 青色的三角代表着冰，绿色则代表着希望，与海报主题相对应。
● 海报颜色的合理搭配，使海报具有很强的视觉冲击力。

　　画面的视觉重心是有着斑马纹的大象，然后视线右移，看到颜色有变化的文字，最后看到企业的标志。

● 给大象赋予一层斑马纹，使画面变得很有趣味。
● 蓝色与绿色的点缀，为海报增添了生机与活力。

7.15 如何使海报具有趣味性

　　如今无论是娱乐大众的电影还是普及知识的科学都需要更具趣味性。让人们对要了解的领域有兴趣去主动学习和了解。海报设计也是如此，通过对图像、图形、色彩、文字等设计真正让人们产生兴趣，感受海报的魅力，体会海报的内涵。

　　用文字组成的马里奥，形象、逼真，很有趣味性。

● 由红、黄、蓝三原色构成的画面，活泼、和谐，有趣味。
● 字体经过了艺术设计，拼凑在一起，丰富了整幅画面。

　　本案例以文字与图形相结合的方式构成，这种构成方式可以使人印象深刻，忍不住想要去探个究竟。

● 洋红色的文字是亮点，能在第一时间抓住人们的视线，几滴小的点起到相互照应的作用。
● 画面大面积使用灰色，给人以压抑感和沉重感，洋红色将这种感觉打破，平衡了整体画面。

　　本作品是以龙猫的颜色构成的，白色的龙猫与背景之间形成了负空间，十分有趣味。

● 海报中将龙猫的造型简化，留下了最突出的特征，让人们能看懂的同时，又蕴含着一种简约风格。
● 下方的文字字体不同，对主要的文字做了突出的呈现。